他們的創業，

那些鳥事

The Arc
of Life

2021

他們創業的
那些鳥事

The Arc
of Life

他們創業的那些鳥事

The Arc of Life

| 製作全紀錄 |

獨家收錄未曝光劇照、劇組幕後訪談
及製作花絮歷程

可米傳媒──著

你在工作裡，

有感到幸福的時刻嗎？

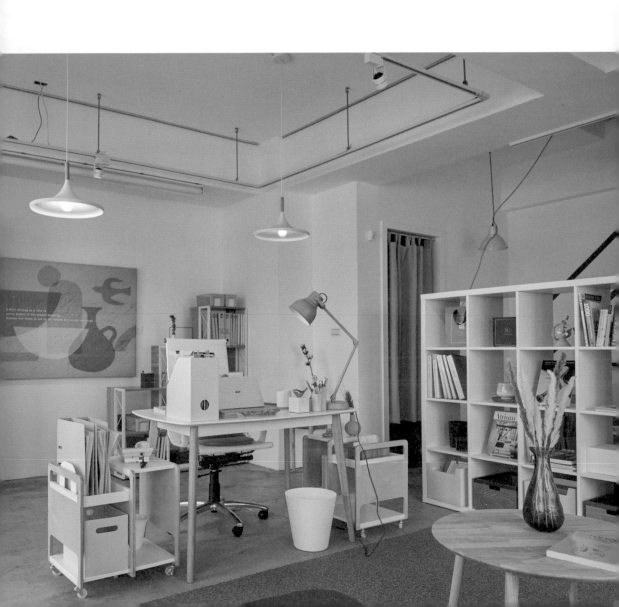

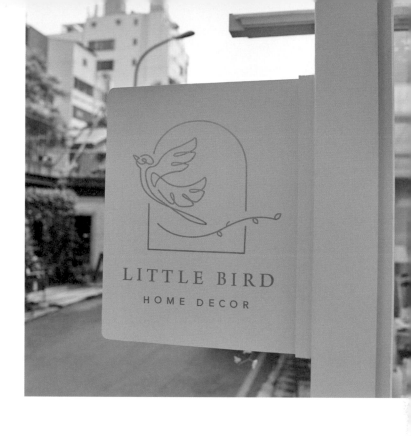

每個成就真正自己的女強人，
都經歷過不畏他人眼光的靈魂拷問。

人生沒有平白無故的相遇，
所有的遇見都是上天安排好的美好奇遇，
是為了找到契合的人一起成長，
讓孤獨的成長之路不孤單。

三位個性截然不同的女人——
埋頭苦幹的夏芷、
獨斷專制的公冶小蔦、
人脈擔當林美季，
三人的相遇起因於一場搬運引起的小型車禍。

她們各自為了不同的理由，
離開優渥平穩的白領生活，
決定一同攜手創業。

在不被看好的創業過程中，
三人從誤解、爭執到互補，
她們在這條艱辛的創業道路上，
學著跌倒、學著受傷，
攙扶彼此飛越愛情、友情和親情的寒冬。

Contents

籌拍一齣新戲，就像是重新經歷一次創業

導演・馮瑞

每齣戲都有它不同的內容、風貌和精神，籌拍一齣新戲一切都必須從零開始、從新出發，從前期製作到宣傳上映接著逐集播映，創業也是一樣，從前期籌備到擇日開張接著永續經營，我想大家都希望自己的創業是一齣萬年長壽劇，沒人希望會是一齣單元劇一集就結束。

拍戲和創業說起來好像很簡單，其實都有著複雜要命的過程。以拍戲來說，過程中不出意外的話，必定會有一拖拉庫做夢都想不到會這麼鳥的鳥事發生，也會出現一波又一波需要解決的問題，資金、資金、找資金……衝突、磨合、再衝突、再磨合……周轉、周轉、再周轉……每天看著現金如脫韁野馬般地奔流到海，心裡就會莫名響起《大江東去》這首不合時宜的老歌，然而迎接我的卻是一個完全不確定、不知道、不能掌握的未來。所以，每殺青一齣戲、定剪完成的同時，我都在思考到底還要不要再拍下一齣戲？還是乾脆跑路算了。

不就拍個戲而已～幹嘛搞得自己這麼累、壓力山大哩？人家拍戲不都卯起來賺錢嗎？我也不知道是為什麼，沒有答案，命中犯賤吧！就拿《她們創業的那些鳥事》這齣每集四十五分鐘共二十六集的鳥劇來說吧，人家拍戲找個差不多的編劇或寫手也就寫了，我拍這齣鳥劇就非要跪求世界難搞的金鐘編劇來寫；人家拍戲找個差不多的導演就拍了，我拍這齣鳥劇就非要趴求世界機車的金鐘導演來和我一起拍；人家拍戲除了主角，其他角色差不多的也就用了，我拍這齣鳥劇非但主角，連其他角色也全都是「咖」、全都是戲精、全都是鈔票；人家拍戲攝影燈光器材差不多就行了，我拍這齣鳥劇就

非要用同業看了會羨慕的「機絲」；人家拍戲服、化、道的費用差不多就可以了，我拍這齣鳥劇就非要花到資人出來飆髒話；人家拍戲美術預算能省盡量省，我拍這齣鳥劇就非要讓美術總監能花盡量花，花到他冷汗直冒、於心不忍；人家拍戲場景用租的用借的，我拍這齣鳥劇就非要自己蓋自己搭自己建，恨不得也弄出個中華商場。當然弄出中華商場這樣的場景那是電影規格，這裡只是加強語氣而已，我還沒瘋到那種程度。就連《她們創業的那些鳥事》這麼長的劇名唸起來又拗口，打印起來比人家還要多花一些墨水錢，這不是賤是什麼？命中犯賤不是說說而已。

現在戲劇的大環境這麼的％＠＊※＃＄，再加上疫情又是那麼＃＠＄％※＊，一般戲劇單集預算人家最多最多頂到天三百六十五萬一集，我為什麼非要這麼堅持單集七百萬、二十六集，總共花了將近兩億來拍這齣鳥劇呢？是不是傻啊……？錢能收得回來嗎？我不跑路誰跑路……？

也許就是因為這份傻，才會讓這麼多位戲劇界難得聚首的大咖、演藝界各有一片天的佼佼者同框飆戲，與劇中實力精湛的男女主角們擦撞出火花，激盪出最精湛的戲味，把平面劇本中字裡行間的澎湃情感，全部激活立體化，轉換成真實且豐富飽滿的戲劇張力，呈現在一場一場的戲劇畫面裡；而在精彩演出的演員背後，那些巧妙運行的鏡頭、層次豐富的燈光、細膩用心且兼具生活感又精緻的美術、場景及陳設，再再賦予並襯托出整齣戲劇的生命與能量。其中也隱含著創作者的信念和堅持，與劇中的演員們同框「尬戲」並且不遑多讓，害得我定剪的時候隔著螢幕看著都入了迷，偷偷流下男子漢真情感動的眼淚！當然也有很少很少一小小部分，是為了花了這麼多錢猴年馬月才能賣回本而滴的。

相信憑著這份傻勁將會使得這本寫真書裡的每張劇照

都非常精彩、非常有戲，每個劇中角色的影像都特別有張力、特別有看頭，值得妳／你的珍藏。希望正在閱讀的妳／你會喜歡《她們創業的那些鳥事》裡面三個大女孩三個大男在人生轉折點上贏來自己的精采，進而喜歡這本富有人生況味的寫真書；也請妳／你慢慢地觀賞，細細地品味一張張劇照、一段段故事背後所有人的用心，也期待妳／你在不久的將來，也能擁有一段熱血不悔的故事和值得述說的精采況味，即便是遇到過那些很鳥的鳥事之後。

在此特別感謝原作者柴門文女士及小學館株式會社，以及木藤奈保子小妹妹，李立群大哥及心湄、心如、大發、邱ㄟ、嫚書、哲熹、孝遠、乙蓁，以及各位特別熱血跨刀的重量級演員前輩們和全劇的演員們；編劇十元、諮詢顧問們及編劇小組成員們；劇組的任導、孟叔、隆哥、迪哥、羅哥、玉婷、小龜、國倫、宗榮、宇翔、瑛梓、為潔、喬薇、小炘車、軒揚，還有族繁不及備載的攝影組、燈光組、美術組、道具陳設組、製片組、場務組、楊董及收音組、造型服裝組、梳妝化妝組、外聯組、演員組、大立及行銷組、幼英及企宣組、側拍組、育生及武術組，後期導演映綸、後期統籌巧比、姿嫺、佩均、宏宜，以及調光動畫特效組及百事數碼，嘉莉姐及嘉莉錄音工作室、福茂唱片、相信音樂，以及前來支援的儒導、宥良、坪霓、景婷和所有為《她們創業的那些鳥事》這齣鳥劇辛辛苦苦付出智慧與精神、勞心且勞力的幕後工作人員們，還有終日結面腔結得很有態度的財務長芷楹。最最最要感謝出錢又出力、忍辱又負重、任重又道遠的partner賴聰筆先生。

最後感謝主！感謝天父賜給我這樣的機會，能和《她們創業的那些鳥事》幕前幕後如此頂尖優秀的同仁們，共同完成這麼一齣精緻的戲劇，更願祢保守它能順利賣出。阿們！

關於「創業」，
關於「鳥事」

導演・許肇任

有點不像故事，
比較像生活的現在進行式

《她們創業的那些鳥事》它有點不像故事，對我來說比較像現在進行式。它滿生活的，講的是我們平常都有可能遇到的事情。不管是開個店、開個公司，或者是擺個路邊攤，都叫作創業。很多人都會有這種夢想，想要去做創業這件事。不管做的大或小，我自己覺得，每個人的「夢想」對他們來說都是非常偉大，可以去想像一個未來，可是卻還看不到。這個過程其實滿好玩的，大家都在想像一個未來，不管是去做或是看到，尤其當不知道怎麼去達到時，中間就會遇到很多奇奇怪怪的事，那些就叫「鳥事」。

在拍攝的過程，或是讓演員表演的時候，其實也是用一種對我來講叫「生活的方式」，對其他人來說可能叫「自然的方式」；也很像現在進行式那樣，一步步、一天天地去過日子，會覺得這個日子真是過得有夠痛苦——鳥事這麼多，不管是工作上還是家裡，還有業主無預警倒閉，導致購入的餐具滯銷等等，這都是鳥事的開始。但不管如何，劇中的每個角色都有夢想，有了夢，有了目標，便奮力掙扎往那裡前進。

三位主角延伸出
龐大的角色群

《她們創業的那些鳥事》的演員人次還滿多的，因為這部劇像是一個現在進行式，夏芷、小蔦和美季，她們有各自的事業、課題要面對，還有各自的家庭、前公司、前老闆等等，公司的組織架構又很龐大，必須要請許多演員朋友來幫忙；一方面他們也要夠專業，才能消化那些專業術語，又要融入表演，有個人的色彩，整個

人物魅力才會出現。同時因為場次跟角色實在很多，但一個演員的場景可能會分散在不同集數，所以要靠這些演員與生俱來的特質，讓觀眾去記得他。這樣整體架構起來，演員的數量是非常大的，所以不管是演員或交通等等的安排，工作人員實在很辛苦，不管是接送或在人選的討論上，都花了滿大的工夫。

也多虧這部劇本身的體質不錯，從編劇、主創、劇組到公司，都是有口碑的，可以吸引很多演員願意在台劇慢慢重振的時候來一起參與。大家願意花各自的時間來一起完成這件事，其實是滿感謝的。一部片一齣劇，

讓角色發揮
與生俱來的特質與魅力

這部戲角色太多，每位演員剛開始合作時，大家不見得都那麼熟，你認識的角色和我認識的角色也許是不一樣的，通常我會先試看看，先讓演員用自己的方式去詮釋。當他穿上造型準備好的衣服，走到美術準備好的場景裡，再走到鏡頭裡面時，也許一看是對的，是符合我們對於這個角色的想像。

譬如馬國畢飾演的阿Ken，我說你就用馬國畢的樣子演看看，如果我看也挺接近的

本來就需要大家一起來努力，才能順利呈現到每位觀眾面前。

話，那就照他自己的方式演下去。譬如李國超演的丁部長，他整個樣子都對，可是太專業的術語，他消化上有一點點困難，我說那你就拿扇子，結果他演得還滿舒服，可能以前在劇校的時候，老師就常拿扇子罵他們，他就回到老師的樣子去教訓，也挺好的。

拍戲其實很累，一下就要演好幾場，若是演員馬上變成一個罐頭的樣子去演，其實也不是我們喜歡的，所以在選角的時候我們會用演員本身的特質去思考這個角色，這樣就會回到人本身的特質，人物的魅力會出來，觀眾自然就會去記憶他。

學習笑看生活的鳥事，感受到勵志和樂趣

創業本身是辛苦的，會遇到很多情感上、頭痛的問題。講頭痛比較含蓄，就是很幹的事情，但很幹的事情發生後，我們還是要去面對，最主要是如何去調適自己、找到出口。這是我自己在拍攝時一直想做的事，希望大家遇到困難的時候，能夠用比較開放或樂觀的態度去面對。所以這部劇就拍得比較偏喜劇，並非是單純搞笑，而是黑色幽默的那種感覺。

劇中她們三個女生吵架時，吵的內容或對話都很好玩，而她們各自用開放或樂觀的方式，去解決人生課題時的那個「態度」，其實最重要。如果遇到問題就想不開，或賠幾百萬之後就活不下去、做出自殘的行為，這樣是何苦？所以我在拍的時候，反而盡量都是用比較有趣的方式。編劇蒔媛本身自己也曾經歷很多事，但她也這樣走過來了，所以她寫的對白就很深刻有趣；演員也都有他們自己去詮釋的方式，所以最後《她們創業的那些鳥事》整體呈現出有一點點帶有自然的生活感，但又有黑色幽默，看起來輕鬆的同時，又能感受到勵志和樂趣。

一起工作的夥伴 就是生命裡的家人

拍片是一個漫長的過程，四個月朝夕相處比和家人相處的時間還長，我覺得人員平安、快樂是最重要的。我喜歡大家一起工作的氣氛，每天用很高壓或者強迫的方式在進行的話，當下或許有效率，可是長時間下來會有某種反彈。演員的觸角還滿敏感的，劇組氣氛一不對，可能很快就會影響到表演，所以我盡量不去做到這些。

拍片的人，都沒什麼時間感，我們常講在拍哪部片時發生什麼事情，並不是說一九幾年或二○○○年發生什麼，這些夥伴、工作人員，有的人一起合作了更多部，跟他們在一起的工作時間就是我生命的時間軸，其實也

是生命中的一塊，甚至還滿
重要的一塊。我自己也是一
直這樣拍過來，大家一起陪
伴的心情、那個情感面說不
上來，就是常吃飯、聊天、
說說笑話、罵髒話，大概是
這樣某種程度上的家人。

大家有生活要照顧，有家人
要照顧，片子背後有好多社會
責任，每部片都希望能做到最
好，可是常常來不及去達成就
結束了。整個環境如果可以再
好一點，不管在工時、待遇，
或是工作的節奏，能給他們更
舒服的空間，我們自己再強大
一點，讓大家更自在地拍片，
讓這些夥伴願意花他們的時
間來陪我們拍片，做到這些應
該就會滿不錯的，大家也會工
作起來更快樂一點。

戲嘛，還是要完成一些
現實生活中不能滿足的事

美術指導・羅順福

美術定調的第一件事就是選擇城市，即使都是在台灣，花蓮、台北、高雄、台南，台中，每個地方拍出來也都會有非常不一樣的風格。在台中就拍不出台南的味道，在台北就拍不出花蓮的風格，一開始選擇的城市會影響整部影片的風格非常大。

最初期和導演在討論拍攝地時，我們考慮了台北、台中、台南，最終選定了台中。

台中是一個很適合《她們創業的那些鳥事》拍攝的城

市，有非常現代化的商業區、有歷史味道濃厚的老城區、各種風格的大大小小餐廳；開車一個一個小時就可以到達海拔一、兩千的南投仁愛鄉，一個小時又可以到像公路電影般的彰濱，而且城市道路規劃非常好，拍片起來很舒服。台中人非常熱情友善，可能是我們的演員形象都太好了，每個場地都很歡迎我們去拍攝，殺青時劇組也都對台中留下了更好的印象。

為求真實美感，
每個場景搭建費盡心血

《她們創業的那些鳥事》每個場景都讓我印象深刻，例如 Little Bird 咖啡店，其實是一家日本料理店，老闆聽了我們的劇本故事，知道我們的場景規劃後，決定把餐廳空出來兩個月，讓我們好好改裝成劇中的夏爸食堂。我們把原本很新時尚的一家日料店，瞬間變成了像開業幾十年的老食堂，這其中最重要的功勞就是台灣最厲害的質感師陳新發，發哥在做質感是可以做到不著痕跡，連在現場都看不出是做舊的。這個場景最大的挑戰，就是改裝成食堂拍攝後，又要在幾天內變成風格完全不同的網紅咖啡店，這很考驗置景和陳設團隊，非常有

挑戰性。

又例如小蔦家，和導演討論後就是設定小蔦住頂樓加蓋，但一般的頂樓加蓋都小，而小蔦在劇中的設定，住的房子應該不能太克難，所以頂樓加蓋的小豪宅只能找一個天台自己搭建了。因為時間有限，所以很多地方都無法按照正常工序去做，又剛好拍攝時遇上了連續一週的大雷雨，整個場景都漏水淹水，讓劇組每個人都吃盡了苦頭，幸好大家最後還是克服了。

金創銀行辦公室一開始是想找實景拍攝，找了非常多的辦公室，那些其實也不是不好看，就是少了一點趣味性。最後找了一層全空未使用的辦公樓層，我們設計全部是透明隔間，這樣的穿透感拍起來非常有趣，雖然花了預算很大的一部分，但拍攝出來效果是很好的。

Little Bird 辦公室的設定則非常尷尬，太大的辦公室會不像三個女生剛創業時會租的空間，但太小的空間拍這麼多場的戲，又怕觀眾看了會很悶，所以最後找了一個玻璃屋當辦公室。那裡看起來美美的但其實非常不舒服，中午的玻璃屋就像個小烤箱，而且路過的人走來走去，應該很難讓人專心辦公吧！有個說法是，越不舒服的場景通常拍起來越美，我想應該就是這個意思！

Little Bird 1號店原本是間咖啡店，為了改成餐具店，也是整個風格格局一百八十度變化，除了沒敲人家的柱子，其他都依劇本設定而重新來過，很謝謝導演和製作公司在各方面的支持，讓美術可以完全天馬行空地做到完美。

台中人真好，
我們得以克服許多困難

其實每個場景的搭建都有困難的地方，我們因為熱情友善的台中人幫助，才得以完成一個又一個不可能完成的場景。

像是夏爸食堂場地的日料店老闆說：「你們就自由發

揮，只要能恢復，不要把房子拆了就好。」還有在車埕的義男老家屋主羅大哥，我們陳設置景的半個月，羅大哥每天都在幫我們，像是接電刷油漆，缺什麼道具就去跟左鄰右舍借，最後幾乎整個車埕的居民們都在幫忙陳設了。我們的場景裡充滿了每個車埕居民家裡的東西，這是一個很難忘的經驗。

台中人真好，讓我們一切都變得很順利。

將三個女生的個性融入場景中

其實我以前比較常拍驚悚類型題材，《她們創業的那些鳥事》是比較偏女性的時尚都會風格，這對我來說是一個新的挑戰，所以這次特地美術組成員幾乎都是找女生。我很依賴她們的意見和想法，她們喜歡的美感應該也是這次主要觀眾族群認同的美學。這次很多場景的色調設定是我以前比較不會選擇的，最後的成果是意外地好，也看到了女性在職場上的認真和韌性，是完全贏過男性的。

美季家的斑駁感，夏芷家的生活型態，小蔦家的美好生活感，我們想把三位主角的家庭背景和個性能清楚呈現在場景上，希望這三個家有很明顯的區別。美季家就是很傳統普通的樣子，像小時候的同學家，或是某個叔叔阿姨家。小蔦家是一個帶有點夢幻的頂樓加蓋，把克難不舒服的頂樓加蓋房印象，完全改造成有設計感和品味的溫馨小屋。夏芷家則是一個教育水平還不錯的家庭，客廳是傳統家庭的狀態，而夏芷房間又完全可以看出夏芷對美學和工作的堅持。

三個家都分別去營造出各自的美感，也幾乎都選擇了搭景，看起來有點不太真實，但又覺得好像是真的。《她們創業的那些鳥事》一直想營造這樣的美術風格，帶點夢幻色彩，讓觀眾對這故事能有更多美好的想像。

戲嘛！還是要完成一些現實生活中不能滿足的事。∎

人物小傳

Character

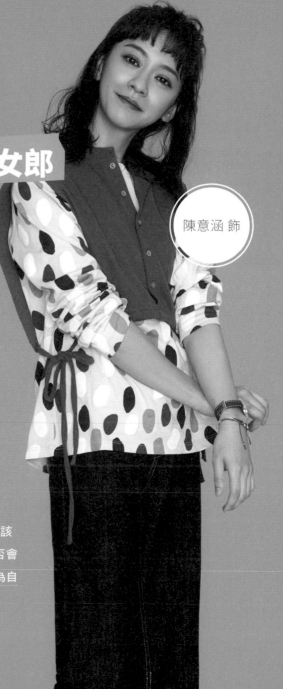

夏芷

勇往直前・拚命女郎

陳意涵 飾

工作上認真負責、有能力而且忠誠，就連感情也很專一。在 S.U.N 建設集團擔任設計師，是同事關係中最差的那個「夏清高」。

在收到小蔦創業的邀請後，終於決定離開駐守六年的公司。在滿滿回憶的福良田與庾龍玠不吵不相識，和龍玠朝夕相處後，認同龍玠對自然愛護的綠色理念。消失六年的前男友武樹突然回來，總是無法拒絕武樹的夏芷，這時也不明所以地被牽著鼻子走。她是否該為了武樹停留、還是為了龍玠駐足，與義男若有似無的感情又該如何處理？在經歷了一切風雨後，夏芷是否會想清楚，總是為別人而活的自己，應該要為自己好好活一次，找到自己的精彩！

額外加映

演員快問快答

Q 夏芷、小蔦、美季這三個角色，覺得性格哪個更像自己？

個性其實滿像夏芷，很逃避自己的個性。

Q 還會想詮釋哪一個角色？

郝晴朗（夏芷媽），或是美季。

Q 印象深刻的一場戲？

有一場戲，我在房間裡酗酒喝了七天，然後義男（邱澤飾）一來看到我，我要跟他講很多事情。因為《她們創業的那些鳥事》這部戲的特色就是事件很多，一件接一件，而那場戲我其實有非常多細節要交代，首先要先難過酒醉，然後酒醉完後要發酒瘋和喝酒，喝完酒後又要自暴自棄跟他說，我就是見一個愛一個，你不是也喜歡我很久了嘛，我對阿澤說，我還有很多件事還沒演完，最後義男被我激怒，拖我去浴室裡沖水噴頭。因為是真的開淋浴噴頭，所以每重來一次，就要全身吹乾再來。當時我們覺得一定會一次OK。走戲的時候，導演對阿澤說，因為她（夏芷）實在是太煩了，你看她這麼墮落，你太生氣，所以你把她抓去裡面沖水。正式開拍時，阿澤一進來，我台詞還沒說兩句，他就拉我去沖水！我在那裡死命抵擋，想說不行，還有幾件事還沒演完，就一直抵著門。導演喊卡之後，我對阿澤說，我還有很多件事沒講，他說導演說要這樣，我說導演不是說你要很生氣後才把我拉去沖水嗎，他說我一進來看到妳這樣，我就非常生氣。當時我的 mic 還在身上，他就硬把我拉去沖水，差點設備全毀。

Q 義男對夏芷很貼心照顧，妳覺得自己角色跟義男的關係是？

其實夏芷一直屏蔽他散發的所有光芒。當妳知道無法和那個人在一起時，就會自動屏蔽，不管那個人對妳散發什麼情感，跟他就是不會產生任何東西，所以也不會有愛情。有些關係只要太好，就會變質，或是……太珍惜，所以不願意跨出那個界線。

Q 對於正在尋找 Mr. Right 的女孩們，妳覺得可以給她們什麼建議？

夏芷的想法就是，要找到一個比自己更愛妳的人，一個跟他在一起時不會變得很卑微的人。像武樹（柯有倫飾）就會讓妳愛得很卑微，他予取予求，要滿足所有他的需求。但其實每個人都有自己的個性，現實生活中，很多女生找到一個對象後就會覺得「天啊好棒喔」，這就是我想要的人」，卻愛得很卑微；「我要努力運動、配合你，變成你想要的那個完美女孩」，但其實原來的妳已經完美了，妳應該要找到一個人認同妳的完美。我們永遠都在追求得不到的東西，但我覺得真的不需要，給大家的建議就是「愛自己」。

Q 劇中夏芷對人生和感情有另外的選擇，妳怎麼看待這件事？

我覺得滿特別的。其實說也奇怪，我好多部戲都沒有跟任何人在一起，例如《比悲傷更悲傷的故事》，我跟男主角都是純純的、同居不交往，在《她們創業的那些鳥事》裡義男也是那種「宇宙最靠譜學弟」。

可能我自己也是那種閒不下來的人，所以我大部分的角色都沒有善終，《愛 Love》、《聽說》、《軍中樂園》、《華麗的挑戰》也沒有，似乎人生很完美的時候，戲通常就演一些比較慘的。

Q 對於「創業」的想法？

我小時候的夢想，其實到現在也是，如果真的要創業，我非常想要開早餐店。每次看到早餐店的煎台，就會很想要把很多東西放上去煎，然後這樣翻、那樣炒的。我

喜歡到甚至買了個攜帶式的鐵板燒，可以插電轉火，露營的時候都會帶它。現在我的新家也做了一個煎台，早餐都要在上面弄。我很喜歡很忙碌的事情，一定要一直忙一直忙，而不是慢慢煮咖啡。我覺得早餐店或是章魚燒店那種忙碌感很充實，你看章魚燒店，灑完麵粉之後要馬上放章魚，放完章魚後，又要放上其他東西，又要翻轉，一直這樣很忙碌地作業著，我會感到很開心。

過最開心的一部戲。我覺得，如果一部戲是你拍得很開心的話，整個劇組的磁場都會很好。因為磁場很好，整個團隊會願意為這部戲付出更多東西，而確實，我覺得這是我拍過非常開心的戲，每天都等不及，發自內心，好像自己不是在上班，彷彿跟角色一樣真的在創業。出道這麼多年，很久沒有這種感覺了（笑）。

Q 對觀眾推薦這部戲的理由？

嗯，我講一個田野調查好了，因為我滿久沒有回來台灣拍戲了，私下詢問劇組發現，十個人有九人都說這是他們拍

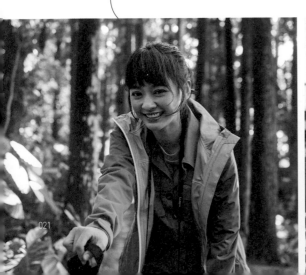

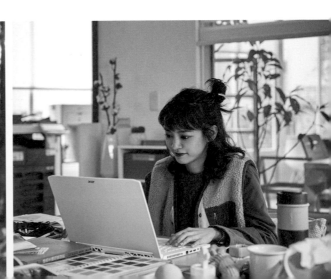

公冶小蔦

林心如 飾

開天闢地・獨斷女霸

果斷、有效率的小蔦在 S.U.N 集團裡是標準的女強人，連老闆陳總都對她這個特助敬畏三分。成立 Little Bird 後，堅持而專注於工作上。因為過去的婚姻拖住她的人生進度，身心俱疲的經驗，使她十分抗拒再度踏入「婚姻」，下意識排斥男人和小孩。蘭川想的出現，讓小蔦慢慢打破了自己強勢的保護色，以及對生活的鋼鐵之心。小蔦逐漸明白要販賣美好生活，必須自己先活得美好。

隨著 Little Bird 逐漸有起色，小蔦再次陷入事業與家庭之間的掙扎，小蔦能有辦法體會生活也可以有另一種美好，與自己的過往和解，勇敢攜手走向幸福家庭的人生嗎？

額外加映　演員快問快答

Q　夏芷、小蔦、美季這三個角色，覺得性格哪個更像自己？

我還挺像小蔦的，有點強迫症跟小潔癖，在家裡會一直清理，把東西排整齊。加上我的個性也比較急，但我要強調一下，我沒那麼常罵人（笑）。

Q　還會想詮釋哪一個角色？

我想演郝晴朗。

Q　這次拍攝過程中，哪場戲最難拍？

這次劇組很用心，我們的很多場景都是實景搭設，像小蔦家就是搭了個玻璃屋，拍起來非常漂亮，但也因為台中天氣太好，太陽很大，所以太陽直射下，很像桑拿房，工作人員和演員都滿辛苦的。

最難拍的一場我覺得是開場的撞車戲，因為我要以一個不正常的姿勢趴在車上，但車頂其實很燙。我記得那天是在台中申請封路拍攝，很多人圍觀，也發生不少有趣的事。當時我趴在車上，突然有個先生跟我打招呼說「心如哦！」我說「嗯」，他用台語回「拍戲哦？」我繼續回「嗯」，他說「那沒事沒事」。後來才知道，原來當時居民要劇組出示拍攝許可證，但看到是我就離開了，劇組還以為是我朋友，但其實我不認識他（笑）。

Q　川想（林哲熹飾）對小蔦鍥而不捨，妳覺得自己角色跟川想的關係是？

我覺得小蔦是在尋找自己生命中缺失的遺憾，例如她自己開心的童年，還有她沒能給女兒開心的童年。但川想可以給她帶來純然的快樂，因為她生活太一板一眼，這是一種互補，所以小蔦的心會被川想融化。只是她是個性很緊繃的人，所以不太會表現出來。

Q 對於正在尋找 Mr. Right 的女孩們，妳覺得可以給她們什麼建議？

小蔦，她沒有找到她。我自己的話，覺得不要退而求其次，就是堅持妳心中所想、所要，得到或是得不到的時候才會心甘情願，如果退而求其次，之後可能就會後悔。所以要清楚知道自己想要的是什麼，並堅持自己想要的，但切記夢想不要過於誇大，還是要回歸實際面。

Q 在戲裡演小蔦的角色，服裝有沒有很貼合小蔦這個人設？

這次我們在造型上花了很多心思，不斷多次嘗試調整服裝，越來越找到小蔦的方向。我覺得小蔦是個行動力強、做事乾淨俐落的人，所以她適合的比較簡單的款式，但是料子要硬挺，穿起來有氣場的服裝。

Q 對於「創業」的想法，以及想對女性創業者有什麼想說的話？

女性在工作上就是擁有自己的一片天，不管是創業，或在別人公司底下做事，只要享受工作，在工作上得到滿足，我覺得這就夠了；千萬不要跟社會脫節，尤其是為了家庭犧牲奉獻，卻導致跟老公、生活不同步，兩人變得無話可談。

我覺得工作跟家庭有衝突的時候，自己必須要取捨，看看如何做到平衡，不用委屈自己為了工作而放棄工作，或是為了家庭而放棄不顧家庭，造成之後有更多的遺憾。所以在時間的分配上，心裡面還是要有一把尺，評估自己可以做到什麼、做不到什麼，去達到工作和家庭之前的平衡。

Q 對觀眾推薦這部戲的理由？

這次是黃金組合加上黃金陣容，可以演到呂蒔媛老師的劇本非常榮幸，加上一直想要合作的導演許肇任，以及這是一個很勵志向上的題材，絕對不會讓人覺得無趣。另外就是劇本主軸，是三個

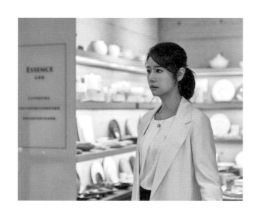

女生創業的故事，很符合時下趨勢。我們不是要宣揚女性主義，而是要宣導女性要獨立自己，有自己的一片天。

故事裡三個不同的女孩，代表時下三種不同個性、樣貌的女生，相信每個人在這些不同角色上，都可以找到自己的共鳴點，也希望大家會喜歡我們這部戲，喜歡這部戲裡的每個角色。

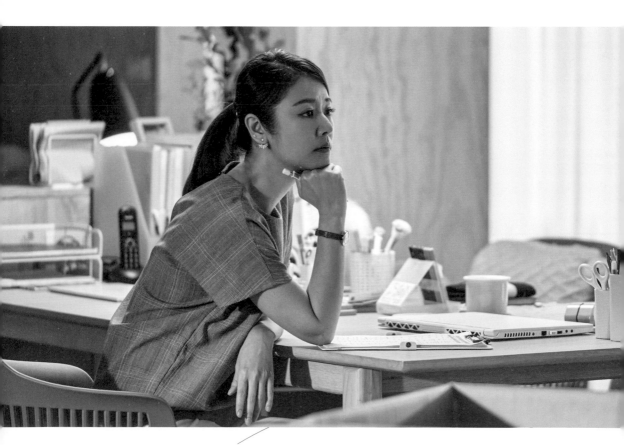

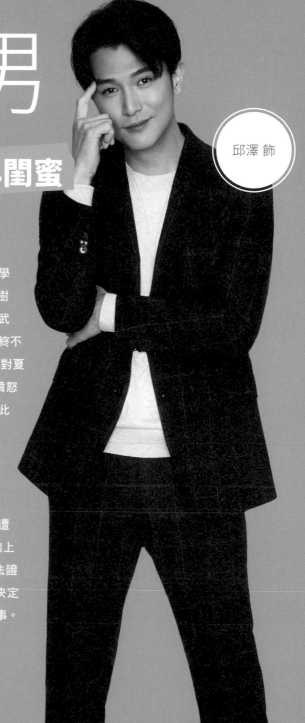

鄭義男

為愛武裝・萬年閨蜜

邱澤 飾

金創銀行的銀行員，是夏芷的大學學弟，和夏芷都是登山社。武樹出國後，義男成了夏芷唯一可以談論武樹的對象。義男喜歡夏芷很久，卻始終不敢跟夏芷告白；為了讓自己能夠徹底對夏芷死心，他做出了一件讓夏芷傷心憤怒的事，兩人幾乎連朋友都無法做了。此時義男的前女友 Jenny 出現，希望兩人可以復合……在工作上極富正義感，屢屢和銀行的上司部長發生衝突，因為 Jenny 的協助，義男業績蒸蒸日上，但因為 S.U.N 集團的掏空案遭受牽連，被調到債權部，心有不甘加上正義感作祟，義男亟欲蒐集部長違法證據，但多番輾轉下義男放棄報復，決定辭職離開銀行業，做自己真正在乎的事。

額外加映　演員快問快答

Q 這一次義男的服裝造型，有沒有幫你進入角色？

有，我覺得我的外套都滿帥的。真的啦，外套都滿好看，都很「正義」，義男的西裝都滿好看的。

分，有稍微了解一下那些故事，其實很精彩，是一般人不會知道的。

這個職業有很多專業術語，背那些專業台詞時，一開始會覺得生澀，所以拿到劇本的時候就會反覆練習那些名詞跟部門名字，把那些術語唸到習慣，就好像是每天會說的話。

Q 這次對於義男的角色，做過什麼樣的功課？

我們在開拍之前，有真的到銀行裡的金融部，接觸到真正的 RM（客戶關係經理），跟我們講解從考試、面試到成為 RM 的整個過程，還有他們負責經手的案子。當然會有很多人事關係，還有我們平常看不到的部

如果有大段的台詞、包含很多術語的，我會先把台詞用錄音錄下來，然後聽自己說這些台詞的語調，說話的時候也會聽見你自己的聲音；把自己說台詞的聲音聽習慣了之後，或多或少可以

Q 拍攝過程中，有什麼有趣的事？

最有趣的就是導演喊卡的時候，就會「嘿嘿嘿，好了」這樣。從他喊卡的情緒中可以知道，這段戲他喜不喜歡。

Q 哪場戲是讓你覺得很難拍的？

有一場夏芷喝醉了，然後我去找她，把她拖到浴室裡沖水那場戲，還滿難拍的。因為那場有情緒，又有機器上的技術，以及它其實是兩機 one take（一次完成），我覺得那場技術性滿高的，那場戲要顧及很多事情。

幫助「說」上面的記憶。

Q 關於金創銀行的場景，主要都是義男的戲份，是否有什麼特別感觸？

氣派呀，這麼大的地方，感覺得出來花了很多心血，因為全部是我們劇組從無到有搭的，做了很多陳設的細節，包括財務部、金融部，還有一個地方是債權部。因為義男後來被調去債權部，氣氛真的差很多，那邊感覺已經是金融業的盡頭，等於是被下放到一個負責收帳的地方，每天要面對罵你的客戶，每通電話都要有被打槍的準備。你看旁邊的同事眼神都是沒有光芒的，那個感受滿深的。

Q 義男曾經職涯順遂得意，最終決定離開，這種心境的轉換是怎樣的感覺？

就是置死地而後生吧，其實到債權部就已經沒有退路了，要嘛就選擇眼前這個現實，要嘛就毅然決然離開去做自己想做的事。現實生活中，其實很多事情都是這樣，若是完全看現實，心也有可能很快死亡，當然選擇浪漫的同時還是要兼顧現實。很多時候就在這兩件事中間做抉擇，比較理想的狀況當然是兩者都有，但一般來說比較難，沒辦法都能兼顧。

當有一天，你對眼前的生活和日子覺得心已死、麻木沒有感覺時，當然還是可以選擇一直這樣下去，因為你知道它對你來說已經沒有任何意義。但你的心若是想要追求更自由的話，一定本能地會選擇離開，這是很自然的反應。

Q 這部戲你覺得特別的地方是？

我覺得它是一個很新的類型。劇本結構，是之前沒有體驗過的，很生活又很多細節。雖然不是什麼大起大落的事件，可是都是真的很貼近生活。導演也不希望我們太制式地照劇本處理，所以他有時候會很長時間不喊卡，希望我們繼續留在那個角色裡，碰撞出一些東西。

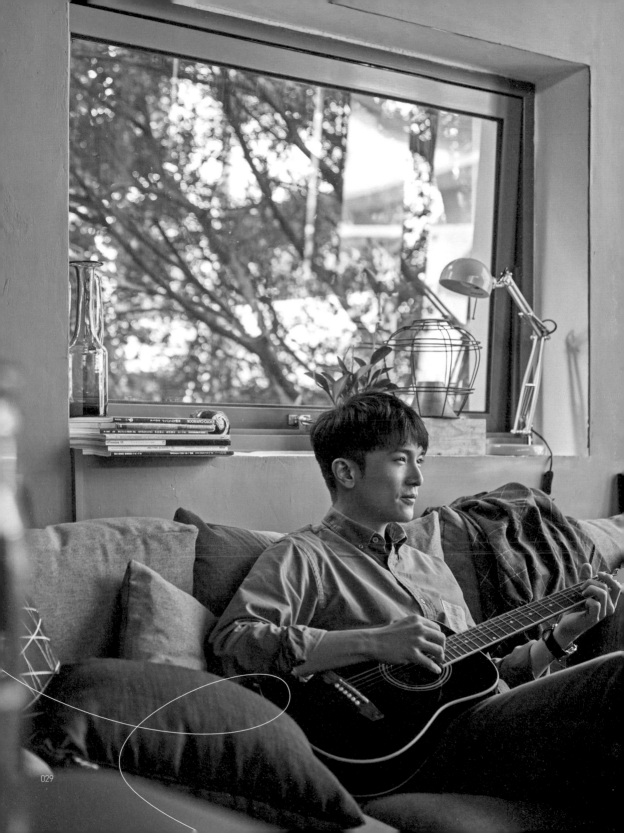

林美季

簡嫚書 飾

人脈擔當·交際女伶

對美季來說,她追求不多,只是想找到一個她愛他,他也愛她的男人,如同她喜歡用手撕著美味烤鴨吃,那種「觸碰得到」的簡單幸福。對其他人來說,看似很有交際手腕、面對男人總是有一套的美季,實則單純、善良又可愛。積極追求義男,因為義男的關係,而加入 Little Bird。放棄義男後,認識了社工大田,本以為這是真愛,卻再次滑鐵盧失去一切,這次的跌跤讓美季封閉自我、一蹶不振。

失去愛情的美季,在小蔦的刺激與眾人的照顧下,轉而專注於工作。不再像之前那樣對愛情迫切的她,會獲得渴望中的簡單幸福嗎?

Q　夏芷、小蔦、美季這三個角色，覺得性格哪個更像自己？

我的個性應該是三個人的綜合，各有一點。比如說，美季的長相與身材、夏芷的穿著打扮、小蔦自我要求極高的性格，組合成了我。

聯想到以前看過的綜藝節目「不能講『你我他』」三個字的遊戲。說真的，這個角色其實離我本人非常遙遠，大概除了長得一樣之外，相似點真的不多，不論從穿著打扮、思考邏輯、生活品味、選男人的眼光都相差甚遠。

Q　「美美大人」是從影以來最突破的角色嗎？兩個有什麼不同或相同點？

美美大人～她是個非常「女孩」的角色。演出美季對我來說最挑戰的是，美季很會撒嬌，以及她的句子主詞不是「我」而是「人家」。這讓我

Q　印象深刻的戲有哪些？

印象深刻的戲有兩場。一個是「追殺大田」的那場戲，因為導演設計美季揭穿大田真面目的那一刻，要採用一鏡到底的拍攝才夠力，所以除了美季，夏芷、小蔦、阿德大家都得一鼓作氣衝進大田的巢穴廝殺。場景選得很棒，而且聽說那個場景是一個真的有故事的地方，還滿深刻的。另外一場是，美季在某次失戀後，躲在被自己搞得像垃圾場的房間裡足不出戶，美術組很用心打造那個噁爛房間，讓我很順利地就入戲了，印象非常深刻。

Q　美季的愛情觀是什麼？

追求真愛是美季的使命，多方嘗試找到最適合、最好的是美季的態度。美季在故事裡有五段戀情，每一段都很不一樣的，從老的到小的，事業有成的暖男還是壞心的

渣男都有。仔細想想，這樣的愛情觀似乎挺不錯的，回憶也比較多采多姿?!

Q 對於正在尋找 Mr. Right 的女孩們，妳覺得可以給她們什麼建議？

小蔦有一句台詞說得很好，劇中美季有一回和楊叔交往時候，小蔦說她確定美季是楊叔的 Mr. Right，但楊叔不一定是美季的 Mr. Right。這句話我覺得講得很好，Mr. Right 這件事，是要從自身出發的。如果他很愛我，但我卻無法愛他，這對我來說就不是 Mr. Right。

一段關係的維持，需要雙向的良好溝通、互動，願意一起付出、調整才行，如果只是單方面的給予，我認為是很消磨的。

Q 對於「創業」的想法，以及想對女性創業者說什麼話？

創業的話，我有想過開麵包店！因為我非常愛吃麵包，而且高中的家政課有上過烘焙課，很享受揉麵、等待發酵、烘烤出爐的過程。

不管妳創業的理由為何，創業這件事的辛苦是肯定的，需要有長期抗戰的心理準備，身邊一定要有好夥伴的支持與陪伴才能走得下去。

我聽過夫妻關係的經營也像合夥人一樣，這個說法很有意思。進入婚姻有了孩子的女性朋友，仍可以用創業精神來經營家庭，與對方建立共同目標、一起努力的方向，當預測到或已經遇到問題時，不感情用事，而是理性溝通、討論，進行調整。

Q 對觀眾推薦這部戲的理由？

這部戲很難得的是，有三位背景完全不一樣的女性，透過一起創業的過程、直接或間接參與對方生活大小事，而建立起情感默契，讓觀眾一次看見三個角色的三種態度，但一起成功的故事。她們在愛情、事業、家庭有各自的追求與嚮往，三個女人都會哭、會笑、會吵架、會彼此安慰。希望女性觀眾

製作全紀錄

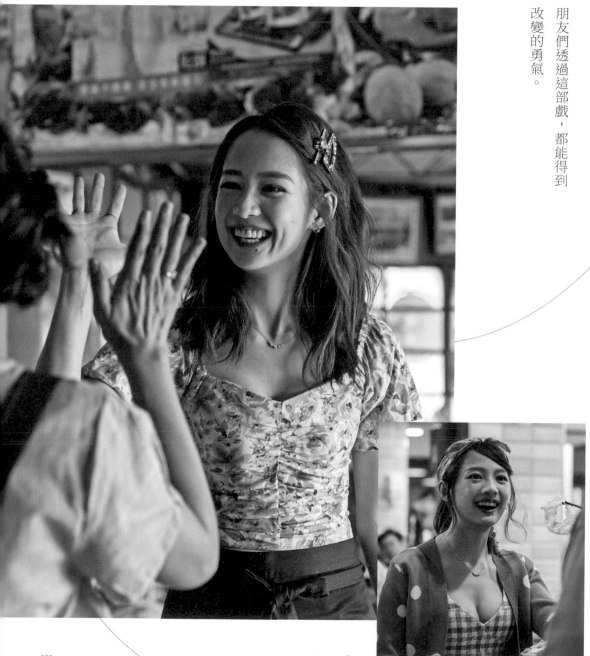

朋友們透過這部戲，都能得到改變的勇氣。

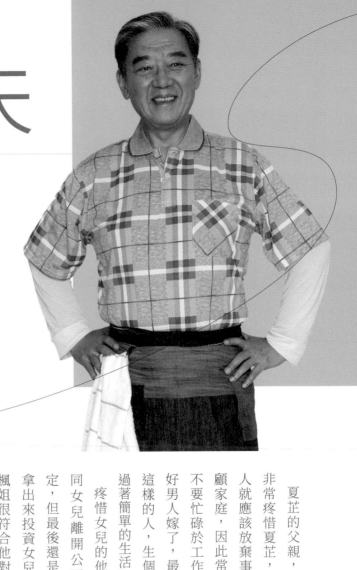

（李立群 飾）

夏語天

夏館子老闆

人生求的就是一個穩
定平安，大公司有大
公司的保障。

法，只好繼續默默付出。

夏父雖然難過卻也別無他

子，但楓姐僅有感謝之意，

照顧她，以及她自閉症的兒

定義，所以很喜歡楓姐，很

楓姐很符合他對一個女人的

拿出來投資女兒創業。由於

定，但最後還是把他的積蓄

同女兒離開公司創業的決

疼惜女兒的他，即使不認

過著簡單的生活。

這樣的人，生個一男一女，

好男人嫁了，最好是像義男

不要忙碌於工作，可以找個

顧家庭，因此常常希望夏芷

人就應該放棄事業、好好照

非常疼惜夏芷，認為一個女

夏芷的父親，傳統保守，

034

製作全紀錄

夏芷的母親，夏父鬥嘴的好夥伴，擔任戲劇的製作人，非常熱愛她的工作，當年外遇愛上一名編劇，所以和夏父離婚，殊不知那名編劇後來背棄她，只是為了讓他的劇本可以被拍出來。借 Little Bird Coffee 拍攝她的戲劇，大獲好評，戲約不斷，驀然回首才發現自己孤身一人，沒有可以交心的人，所以一度希望夏父可以原諒她、重新接受她，在夏父的不理不睬中失落。發現自己和夏父之間幾乎已不可能後，決定重拾屬於自己的風采。

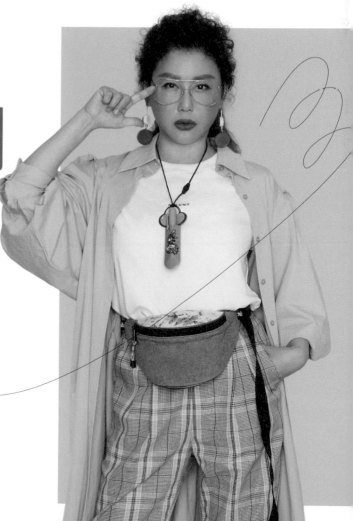

藍心湄 飾

郝晴朗

戲劇製作人

每天都在談 case、談工作人員、談演員、談時段、談錢，就是沒有人跟我談心。

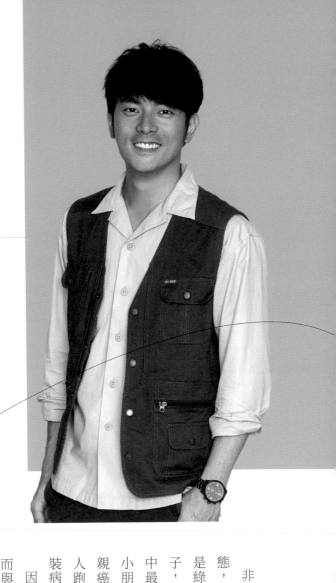

庾龍玠

綠天度假村
繼承人

生命很短，我不想浪
費時間等待。

非常重視福良田的自然生

態，不喜歡不自然的事物。

是綠天度假村庾老闆的獨生

子，也是福良田當地居民口

中最美的風景，總是義務教

小朋友學習英文和棒球。母

親癌症過世後，龍玠獨自一

人跑到國外，後來是庾老闆

裝病才把龍玠騙回國。

因為綠天度假村改造計劃

而與夏芷相識，和夏芷算是

不吵不相識，喜歡夏芷。這

一次，又本能地想拋棄一切

逃到國外，被父親阻擋，才

對夏芷說了實話，坦承了一

切。

天真浪漫，直率又陽光，在歐洲聲名大噪的新銳童話藝術家，因為租賃店面糾紛而認識了小蔦。因為小蔦指出他畫中的含義，便對小蔦一見傾心，積極追求小蔦。

後來因為剽竊風波，小蔦當上他的藝術經紀人，在小蔦解決風波後，蔦川想將自己的工作室搬進 Little Bird 的辦公室。

他時時刻刻關注小蔦的心情，總是在小蔦最迷惘的時候，給小蔦溫暖、給小蔦提醒，卻總被小蔦拒於千里之外。蔦川想是否能夠大刀闊斧撬開小蔦心房，拎包入住呢？

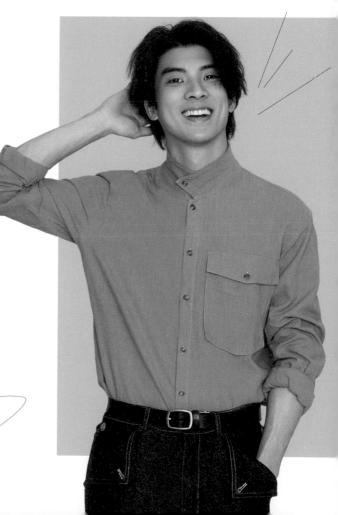

林哲熹 飾

蔦川想

單純無畏·
陽光奶狗

她需要時間跟很多很多的愛，我願意給她。

知名企業家 高捷 飾
楊正龍

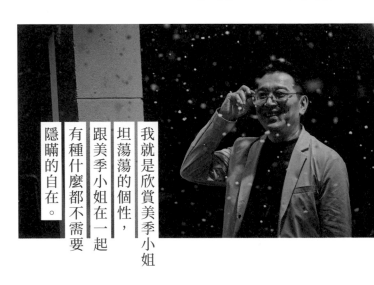

> 我就是欣賞美季小姐
> 坦蕩蕩的個性，
> 跟美季小姐在一起
> 有種什麼都不需要
> 隱瞞的自在。

知名企業家，財力雄厚。曾有過一段婚姻，妻子過世，因此特別疼愛高中的女兒。因為一個冬天的邂逅，來到 Little Bird Coffee，和美季在下雪機的雪花中四目相交，被美季的善解人意打動，促成了他想許給美季一個美好未來，一個符合美季所有願望：大鑽戒、古堡婚禮、服飾店面，讓美季從小到大的願望一次實現的機會。

夏芷大學男友 柯有倫 飾
江武樹

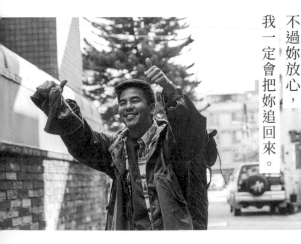

> 不在原地是正常的，
> 不過妳放心，
> 我一定會把妳追回來。

夏芷大學時代的男朋友，和夏芷、義男都是同一個登山社的成員，畢業後，愛冒險的武樹選擇到外國流浪。他認為，一個人不失去靈魂的方法，就是不停地流浪，在一個地方待久，就會被僵硬的體制綑綁。

吊兒啷噹的武樹，愛情對他來說其實也是可有可無，更不用說是婚姻。他會突然回來找夏芷，甚至跟夏芷求婚，實際上是別有所圖……

清潔婦
（梁家榕 飾）

崔台楓

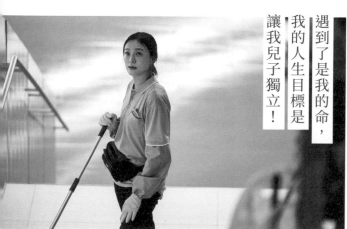

遇到了是我的命，
我的人生目標是
讓我兒子獨立！

人稱楓姐，傳統保守又迷信的人，由於坎坷的命運，導致她無怨無悔、總是先想別人的性格。原先是在 S.U.N 集團擔任清潔婦，與夏芷交好，後因遲到被辭退，在夏芷的介紹下，來到夏爸的夏館子工作。

因為覺得離婚太丟臉，起初不願意與丈夫離婚；對夏爸僅存有感激之情，最重視兒子，希望自閉症的兒子可以獨立。

綠天度假村老闆
（林志儒 飾）

庾恩澤

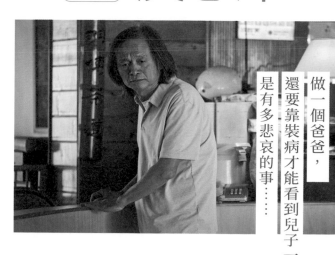

做一個爸爸，
還要靠裝病才能看到兒子一面，
是有多悲哀的事……

綠天度假村的老闆，自從妻子因病過世後，兒子龍珏也遠走他鄉，孤老無依的心情無人能懂。偷偷裝病讓兒子能夠回國，卻在度假村改建案提案時，被小蔦識破，龍珏得知被騙，父子之間的衝突更加緊張。

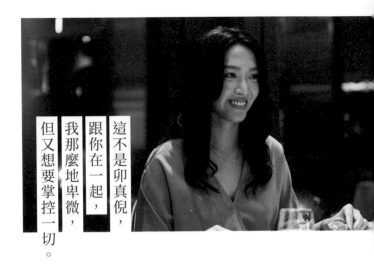

豐月飯店執行長
李元元 飾 **卯真倪** Jenny

這不是卯真倪，跟你在一起，我那麼地卑微，但又想要掌控一切。

富二代，但母親不是正房，又是個女生，為了證明給別人看，自小就很努力、讓自己各方面都很優秀。Jenny很知道自己想要什麼，很有自信，也很敏感。喜歡義男的聰明穩重，曾經和他交往，因為夏芷的關係而分手。在義男告白夏芷被拒後，回頭找義男復合。總是默默替義男做很多事，但最終發現義男自始至終都喜歡著夏芷，Jenny便找了機會接近Little Bird……

照單全收‧佛系宅男
哈孝遠 飾 **游德永**

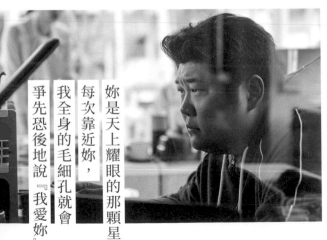

妳是天上耀眼的那顆星，每次靠近妳，我全身的毛細孔就會爭先恐後地說『我愛妳』。

綽號阿德，小蔦的中學同學，負責Little Bird的IT部分。過去受到過霸凌導致聽力受損，講話總是很大聲，也因此不喜歡和人接觸，面對人群只能簡短回答三個字。私底下，是世界電競大賽蟬聯三年的冠軍，戴上面具的他，是名為「mask0699」的電競大神。因為美季的善良而漸漸喜歡上她，在美季準備和別人結婚時，一度逃避著。最終，他是否能突破心房，勇敢踏出那一步？

|製作全紀錄|

陶藝家 江明媚
（李杏 飾）

曾有過一段悲慘婚姻，獨自撫養兒子阿寶，跟了丁志傑後，成為幫他處理帳務的白手套。明知義男是有目的地接近她，但某次義男的出手相助，讓明媚動容，也許人生若真的渴望某樣東西，是可以踏實得到的吧。因為義男的引薦，認識了 Little Bird，讓明媚得以發展陶藝所長，成為簽約的陶藝家，對未來有了不一樣的計畫。

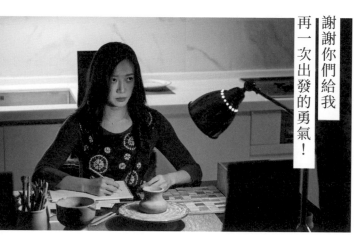

謝謝你們給我
再一次出發的勇氣！

Little Bird 一號店工讀生 曾莉敏
（安乙蕎 飾）

Little Bird 門市招募的工讀生，擁有廚師及咖啡證照，對愛穿低胸裝的店長林美季處處看不順眼，偷偷把林美季的醜照發到網路上。喜歡上店裡的宅男阿德，當小敏發現阿德偷偷愛戀美季，仍然鼓起勇氣告白。雖然始終被阿德當作好哥們對待，依然鼓勵阿德，也要勇敢追求自己所愛。

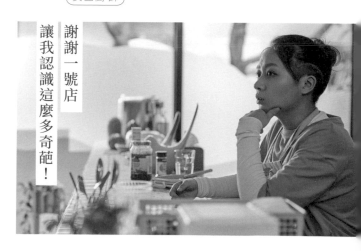

謝謝一號店
讓我認識這麼多奇葩！

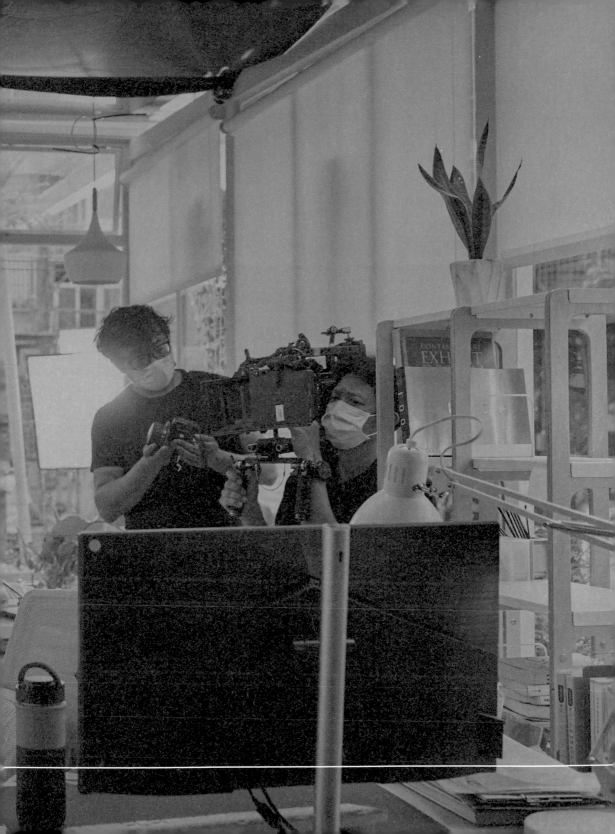

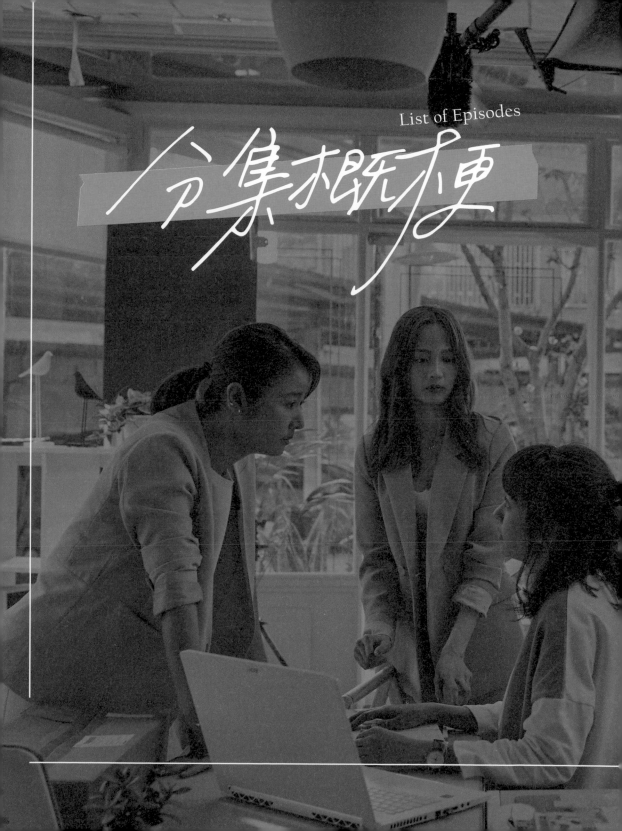

分集概要

List of Episodes

Episode 1 — 職場現形記

你在工作裡
有感到
幸福的時刻嗎?

陶子晚報:

「在幸福工作的構成要素,女人最在乎的第一名:感受到自我的價值!各位姊姊妹妹們,妳在工作裡面,有感受到幸福的時刻嗎?」

一場上班途中的小型車禍,讓個性截然不同的夏芷、公冶小蔦、林美季在街頭相遇。

當時小蔦撞見與陳總正在車上曖昧的美季,對她留下不好印象,另一頭則看見指揮著棒球隊幫忙搬貨的夏芷,便對這女孩心生好奇。

夏芷是 S.U.N 建設集團子公司 Earth. 的設計師,也是同事們口中人際關係最差的「夏清高」。在公司六年裡,

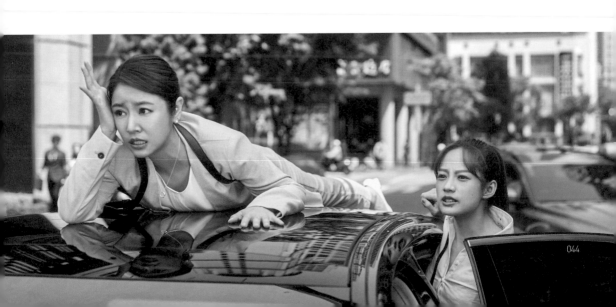

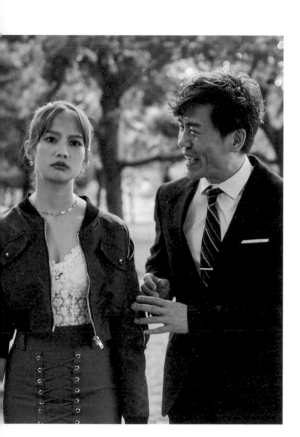

除了畫不完的設計圖，還總是接手最難纏的業主。

公冶小蔦是 S.U.N 總經理特助，是集團送出國進修的重點栽培職員，能把陳總的日常瑣事處理地井井有條，凜冽作風更令職員們對她退避三舍。

美季則是 S.U.N 的櫃檯之

花，男同事視她為解語花，但在公司女孩子眼中卻是一面倒的非議；決定和陳總分手的美季，對前來開會的金融新貴鄭義男，認定為兩人命中註定的相遇。

義男是夏芷的學弟，金創銀行的初生之犢，面對陳總對融資貸款的各種質疑，他談笑中化解，也讓小蔦對這

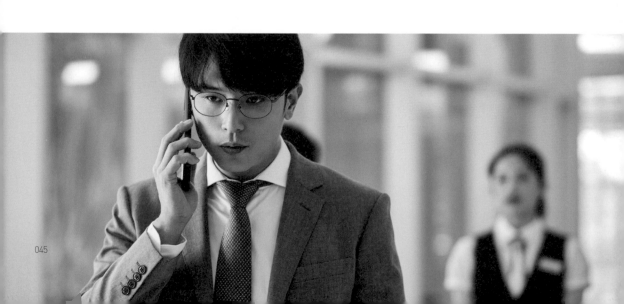

045

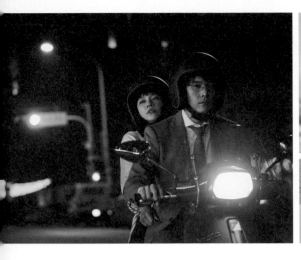

也是有很多職業婦女
兼具魅力和智慧的！

個不卑不亢的男生另眼相
看。

　夏芷被超支的客戶投訴，不巧的是，這次招惹的是公司高層親戚。堂堂設計師就這樣被處分、降調到了櫃檯，面對自己的遭遇連氣憤都無力。夏芷想著曾經答應男友武樹在 S.U.N 等他回來，並成為兼具智慧和魅力職業女性的約定，堅強度過了一夜。

　夏芷打起精神和美季一起在櫃檯工作時，而美季巧妙化解了設計部主管阿 Ken 對夏芷的刁難，也因此讓夏芷發現了美季不同於眾人印象的一面。

　而夏芷在公司唯一說得上話的清潔婦楓姐，午休回家餵植物人丈夫吃飯遲歸，被

人事主管開除，夏芷終於按捺不住氣憤要替楓姐打抱不平，北川組長卻突然通知，公司要夏芷負責集團三十週年發布會的設計，原來這是特助小蔦的安排⋯⋯

　夏芷心繫著失業的楓姐，半請求半威脅地讓夏父夏語天提供夏館子的工作給楓姐。解決心頭之事，夏芷全力以赴做著夢想之都發布會的設計，大家卻傳出能從櫃檯翻身，鐵定手段不單純的傳聞⋯⋯

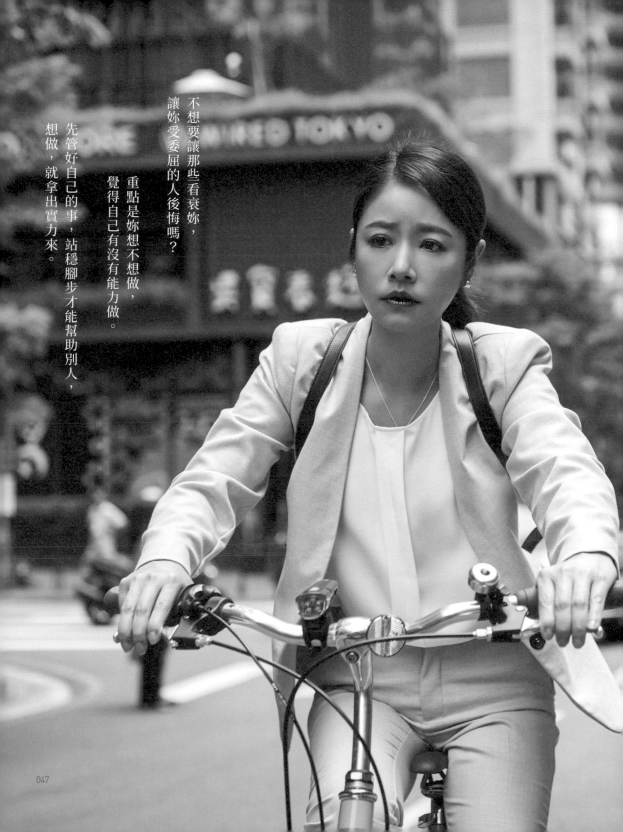

不想要讓那些看衰妳，
讓妳受委屈的人後悔嗎？

重點是妳想不想做，
覺得自己有沒有能力做。

先管好自己的事，站穩腳步才能幫助別人，
想做，就拿出實力來。

047

Episode 2 — 有被虐狂的忠臣

要嘛升職
讓那些人閉嘴
要嘛離職
讓自己閉嘴

夏芷好不容易再次獲得設計機會，北川組長叮嚀她不要再得罪阿 Ken，夏芷只好處處妥協阿 Ken 對設計圖的修改。

會議上，阿 Ken 把夏芷的設計據為己有，卻被小蔦當眾拆穿。阿 Ken 藉酒意騷擾夏芷，慘遭夏芷一頓痛打，因此氣不過的他故意搞丟要發包的施工單。發布會在即，夏芷的工班就這樣開了天窗。

縱使部門同事全都跳下來幫忙聯繫，卻無一家工班有空檔。在整個辦公室彷彿陷入世界末日時，誰想得到，是老闆殺手林美季的一大疊名片，順利解決了棘手問題。

夏芷為了報答美季而一同

出席單身聯誼會，暗戀夏芷的義男也只好跟著參加。美季卻大膽對義男表白，表示自己遇到了最想結婚的對象，讓義男不知如何回應。

S.U.N 發布會施工順利進行，小蔦來到專心監工的夏芷身旁，開口邀請夏芷離職加入她的創業團隊，像夏芷這樣不管怎樣被虐待，都不會離職的忠臣性格，是最好的合夥人選。

夏芷錯愕，開公司是自己從沒想過的事情，而得知夏芷有離職念頭的夏父和夏母郝晴朗，則是抱持截然不同的看法。

夏芷與義男逃出雙親劍拔弩張的唇舌戰場，在公園小攀岩場中，夏芷邊攀著岩邊

048

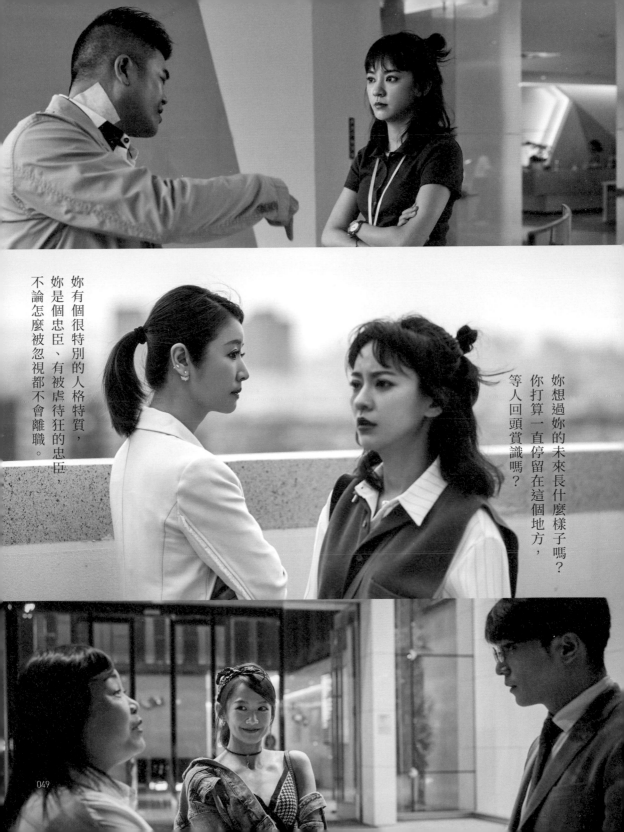

妳有個很特別的人格特質，
妳是個忠臣、有被虐待狂的忠臣，
不論怎麼被忽視都不會離職。

妳想過妳的未來長什麼樣子嗎？
你打算一直停留在這個地方，
等人回頭賞識嗎？

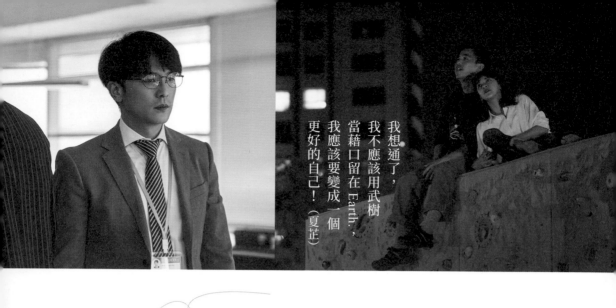

我想通了，我不應該用武樹當藉口留在 Earth，我應該要變成一個更好的自己！（夏芷）

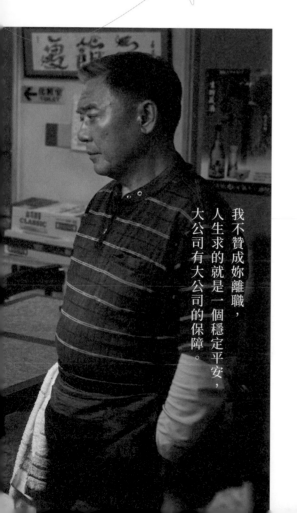

對義男說，她想要讓自己變得更好，也相信武樹不管在哪裡，自己也要越變越好。

看著夏芷想念武樹的模樣，義男發覺那是一個他怎麼也闖不進的世界。而在愛情裡裹足不前的他，工作上的前輩無故被調職到邊疆地帶。前輩臨走時的避而不談，

讓接手 S.U.N 土地融資案的義男隱約覺得，這筆交易並不單純。

義男擔心夏芷受騙，便打聽了小蔦的背景。原來小蔦是知名餐具企業的獨生女，創業對她可能只是玩票，卻是賭上夏芷的人生。夏芷得知消息後，氣憤地去找小蔦

我不贊成妳離職，人生求的就是一個穩定平安，大公司有大公司的保障。

對質！小蔦不避諱承認她是企業家的女兒，打敗經營理念不一致的父親才是自己的目標。

夏芷：「誠實，是創業夥伴的基本要求吧！」

小蔦：「信任本來就是慢慢建立的。」

夏芷：「信任，應該是彼此付出才能建立吧。」

義男則是鍥而不捨來S.U.N找財務長索取三幸區開發許可、環評資料，卻總被以開會為由吃閉門羹。

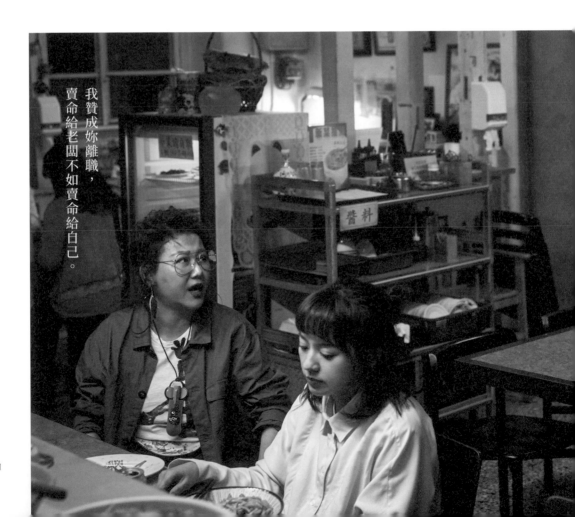

我贊成妳離職，賣命給老闆不如賣命給自己。

身後沒有你的敵人
才是完美的轉身

小蔦在集團三十週年的發布會上，以一番感人肺腑的說詞，在眾人面前漂亮地離職。會後，小蔦提醒夏芷，走的時候回頭看看，如果公司內沒有自己的敵人，才是完美的下台。

「妳怎麼知道以後不會遇到以前的同事？總不希望自己在未來努力的路上被別人放冷箭吧。所以走的時候回頭看看，如果背後沒有妳的敵人，那就是完美的辭職。」

夏芷聽完小蔦的話，於是跑去感謝阿 Ken，若不是他這些年的羞辱，不會有現在這樣的成長，讓阿 Ken 錯愕不已。同事替夏芷舉辦歡送會，夏芷感受到同事的友愛，其實是自己一直活在自己的

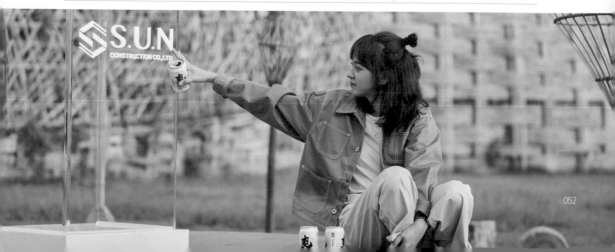

夏芷：「你看，S.U.N 看起來是光鮮亮麗的大公司、福利也很好；但是經歷了這次被調到櫃檯又被調回來做這次發布會，覺得在大公司就好像一顆小棋子，任人擺布。」

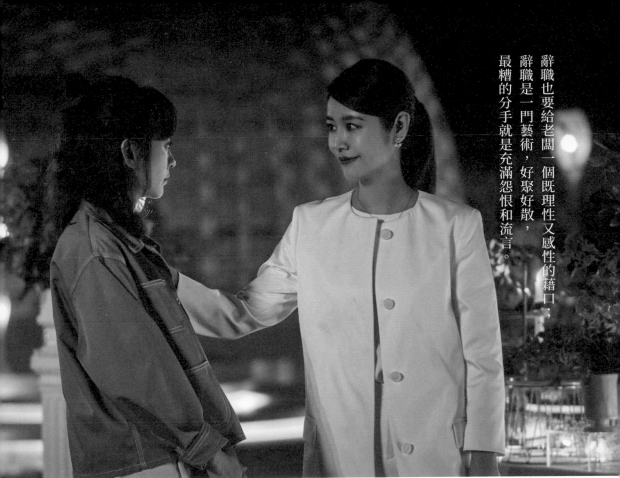

辭職也要給老闆一個既理性又感性的藉口；辭職是一門藝術，好聚好散，最糟的分手就是充滿怨恨和流言。

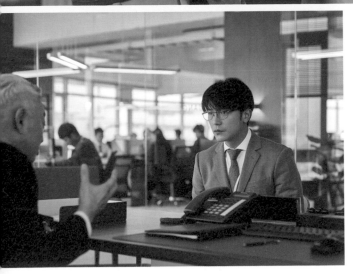

世界裡，忽略了身邊的人事物；眾人又哭又笑，氣氛歡樂溫暖。

回程路上，夏芷收到了武樹傳來的生日祝福簡訊，讓夏芷對接下來的生活感到幸福與期盼。另一頭，應酬完走在路上，剛用武樹手機傳

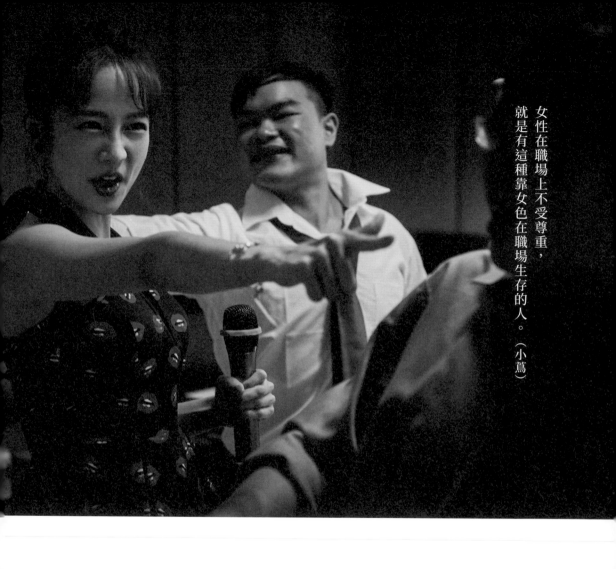

女性在職場上不受尊重，就是有這種靠女色在職場生存的人。（小蔦）

054

完訊息的義男，在月光下的背影看來寂寞不已。

Little Bird 正式成立，不單只是銷售高級餐具，更是販賣美好生活價值的一間公司。

小蔦希望夏芷也出資成為股東，兩人才能成為彼此的老闆，一起為自己的事業打拚。

一窮二白的夏芷，仍然被小蔦說服，榨乾自己存款還有向父親湊的錢，全數投入創業基金裡。小蔦希望找到第三人加入團隊，才是完美的三角平衡原理，夏芷毫不猶豫地推舉了美季，美季擁有他們兩人最缺乏的圓融個

性。

受邀的美季感動卻也猶豫著，而小蔦對這種靠美色吃飯的人毫無好感，夏芷則比喻她們三人就像珍珠奶茶一樣，紅茶、牛奶、粉圓三位一體，就成了層次豐富、獨一無二的飲料。

夏芷：「甘醇的紅茶配上香濃的牛奶，就變成一杯好喝的奶茶；可是如果再配上完全不同的珍珠，就會變成一杯層次豐富、口感獨特、獨一無二的飲料⋯⋯我們兩個再加上美季，就會變成完美的珍珠奶茶！」

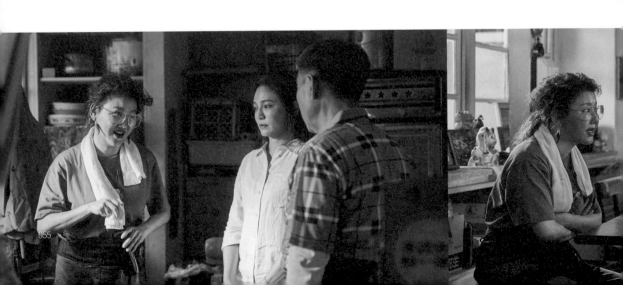

Episode 4 | Little Bird 成立

缺一不可的
三角哲理

Little Bird 成立

義男發現 S.U.N 的融資案
事有蹊蹺，想進一步查證，
卻被上司丁部長以升職威
嚇。同事也勸義男不要多管
閒事，義男不知如何是好，
想當一個幫助社會圓夢的銀
行員，究竟是該正直的往理
想邁進，還是閉上眼先升職
再說，畢竟沒有往上爬，夢
想都只是白日夢。

猶豫著是否要離職的美季
來找義男諮詢，從談話中猜
出義男喜歡夏芒，反而更激
勵美季不能放棄，毅然決然
加入 Little Bird，以便對義男
近水樓臺！然而美季的美學
風格，以及對工資福利的各
種要求，讓小蔦更不以為然。

不管如何，讓小蔦與美
全員到齊，並積極幫第一個

客戶「紅翼餐飲集團」做重
整企劃。

然而紅翼無預警倒閉的消
息，殺得 Little Bird 措手不
及，投入所有資金購買的餐
具一箱箱滯銷在辦公室。積
累已久的情緒，讓小蔦與美

056

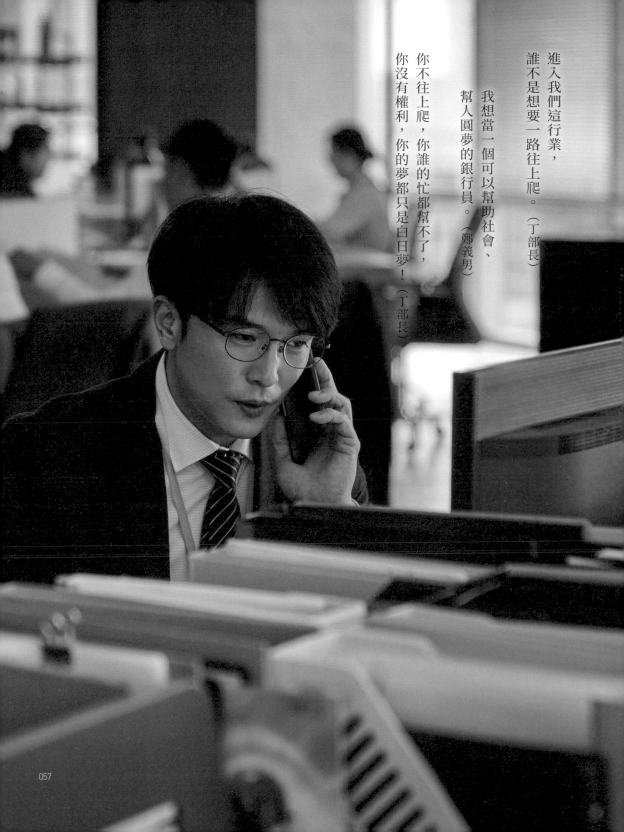

進入我們這行業，
誰不是想要一路往上爬。（丁部長）

我想當一個可以幫助社會、
幫人圓夢的銀行員。（鄭義男）

你不往上爬，你誰的忙都幫不了，
你沒有權利，你的夢都只是白日夢！（丁部長）

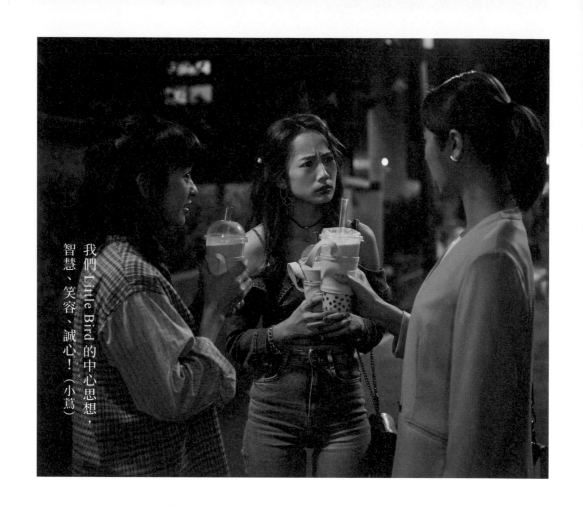

我們 *Little Bird* 的中心思想，智慧、笑容、誠心！（小蔦）

季爆發激烈爭執，夏芷夾在中間裡外不是人，三人不歡而散。

自知理虧的小蔦想要獨自承擔，拚命打電話給過往各種關係人脈，消息傳到母親耳中，小蔦倔強地婉拒母親的協助。

夏芷、小蔦、美季在夏父的店碰面把話說開，沒想到開公司壓倒彼此的稻草並不是被倒帳，而是三人之間的爭執。

於是，重新談和的三人展開銷售大比拚，餐具賣最多的人就有發言權跟主導權！每天在外大汗淋漓推銷餐具卻處處碰壁的夏芷和小蔦，感受到缺乏實體空間展示商品的不易，而埋下了開店的

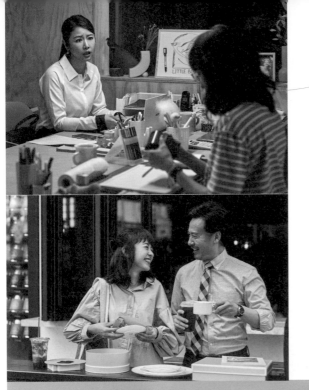

想法。義男則買了戒指想向夏芷告白，還沒說出口，夏芷便從郝晴朗口中意外得知義男喜歡自己。夏芷明白地拒絕義男，只希望他能繼續當自己全世界最靠譜的學弟。∎

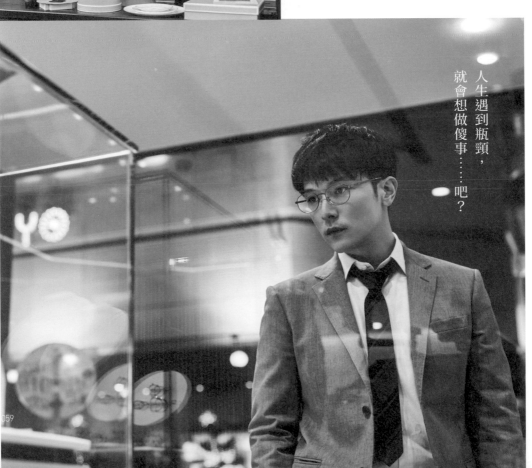

人生遇到瓶頸，就會想做傻事⋯⋯吧？

山不來
便向山走去

眾人跌破眼鏡，每日準時下班、只知道吹冷氣吃零食的美季，透過網路力量成為三人中的銷售霸主，將滯銷餐具銷售一空。原來美季是小有名氣的網路賣家，小蔦也開始對美季摘下有色的眼鏡。

度過難關的 Little Bird，小蔦宣布新計畫，決定前往福良田綠天度假村爭取改造規劃的提案，這是打響 Little Bird 對美好生活概念的最好機會。出發前，夏芷、小蔦依約和美季的打賭，穿著美季打造的美美大人風格服裝前往。

義男想要推行能讓老人安養的仁合安養院改建貸款計劃，卻被丁部長以金額太小、

浪費時間的酸言酸語打回。而穿著花俏服裝、來到自然寶地福良田洽談的小蔦和夏芷，則被綠天度假村庾龍老闆的兒子庾龍玠，先入為主地認為兩人只是為了發觀光財而來。

夏芷和龍玠在福良田山中勘查時，對於熱愛大自然的方式不同意見分歧，兩人不歡而散。

龍玠：「人類太自以為是，以為可以掌控一切。我沒辦法忍受任何非天然物品進入這片淨土，我絕對不會讓人類對它造成破壞！」

夏芷：「防堵的做法太消極了，應該是開放共享，努力教導要來享受自然、親近自然的都市人，如何與山林和

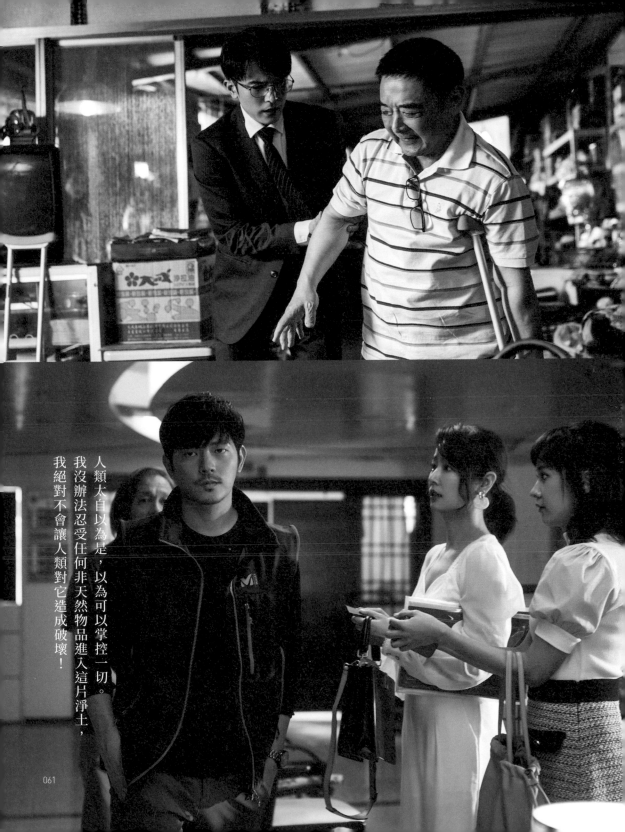

人類太自以為是，以為可以掌控一切。
我沒辦法忍受任何非天然物品進入這片淨土，
我絕對不會讓人類對它造成破壞！

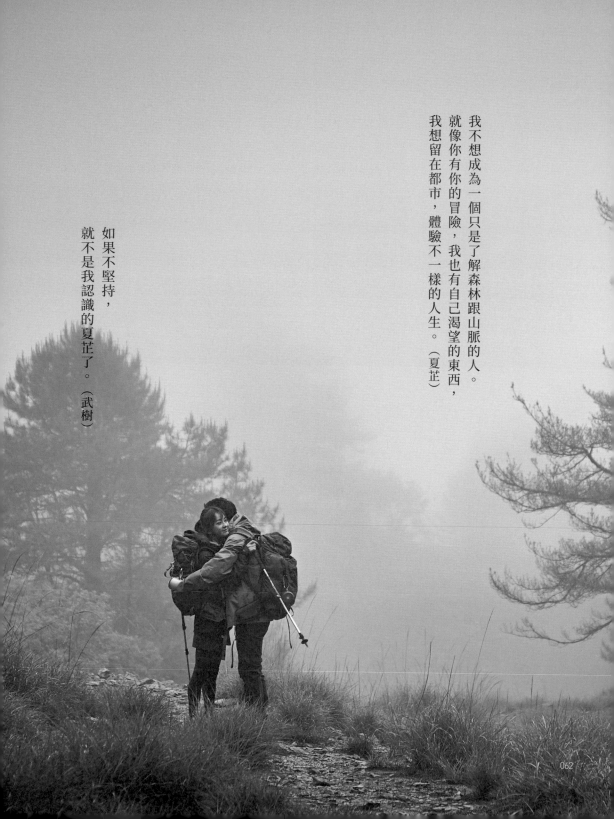

我不想成為一個只是了解森林跟山脈的人。
就像你有你的冒險，我也有自己渴望的東西，
我想留在都市，體驗不一樣的人生。（夏芷）

如果不堅持，
就不是我認識的夏芷了。（武樹）

「平共處......」

賭氣留下的夏芷也沉溺在與武樹登山的過往回憶中，走著走著就在山中迷路了。

夜幕低垂，眾人發現夏芷未歸，龍玠連忙拿起所有裝備入山。

義男在公司再次被丁部長以放款額不足羞辱時，電話傳來義男父親摔傷的噩耗，擔心的義男急忙回家探望，美季卻硬要跟去。在義男老家，熱情的美季介紹自己即將成為義男的女朋友，讓義男無所適從。

在山中小屋，龍玠找到已然失溫、喃喃自語呼喊著武

樹名字的夏芷。龍玠自責不該把夏芷落單在山裡，兩人在小屋度過了一晚。而另一頭在老家失眠的義男，在愛情失利，加上工作不順的情況下，前女友 Jenny 卻突然來電......

■

Episode 6 | 全世界最靠譜的學弟

當你被一個人吸引
就會自然
來到他身邊

隔日清醒的夏芷，腳扭傷不便行走，龍玠揹著夏芷下山，夏芷雖然不好意思，卻在龍玠身上感受到一股莫名的安定感。

美季在市場幫忙義男母親賣菜，也幫忙表妹義鈴販售包包，深受義男家人喜愛。

回程路上，美季滿足的感謝義男給予的假期，但義男再度鄭重拒絕美季，就算自己已經被夏芷拒絕，他跟美季之間也毫無可能。這次義男的果決，讓美季十分受傷。

而經過一晚的考慮後，龍玠決定改變心意，讓 Little Bird 與當地的大目行銷公司一同比稿。大目私下去找小蔦，企圖以三百萬的支票賄絡 Little Bird 主動退出，小

蔦不齒拒絕。

小蔦、夏芷開著車在福良田進行田野調查，讚嘆當地以自然農法栽種的食物特別鮮甜，兩人更從村人口中得知，龍玠就是福良田最特殊

064

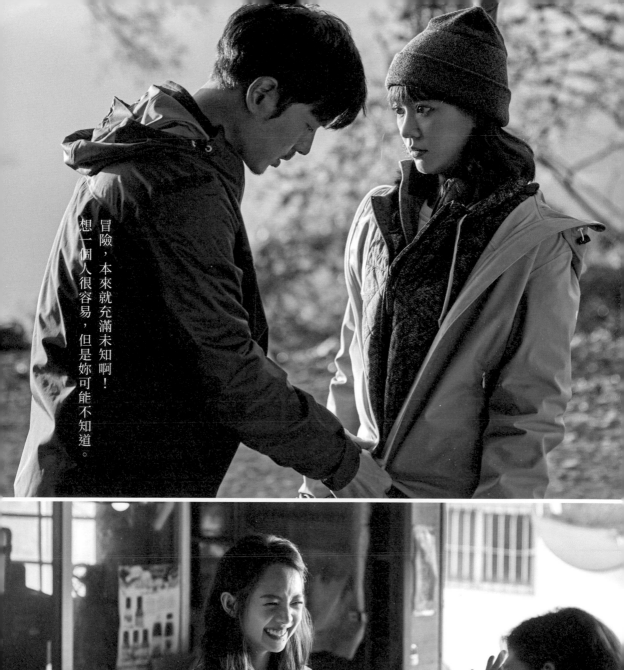

冒險，本來就充滿未知啊！想一個人很容易，但是妳可能不知道。

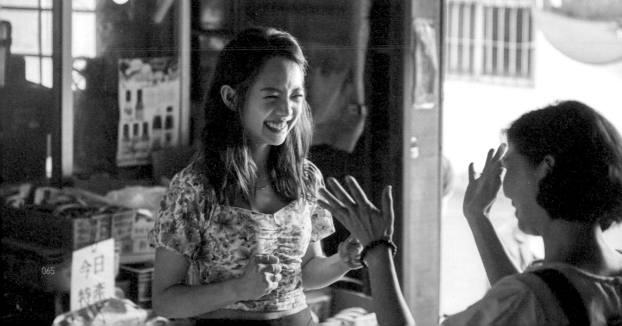

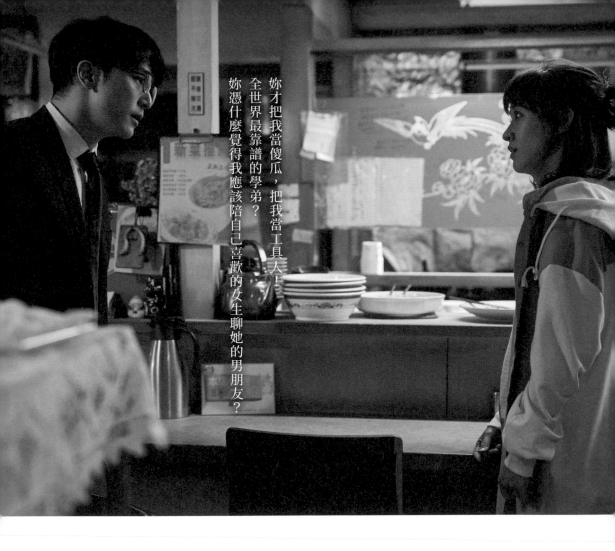

妳才把我當傻瓜，把我當工具人！
全世界最靠譜的學弟？
妳憑什麼覺得我應該陪自己喜歡的女生聊她的男朋友？

的人文風景，照顧這裡的小農與小學教育不遺餘力。

卻也同時，小蔦發現庚老闆裝病並把藥偷偷倒掉，隱約發覺庚家父子間有著不能為外人道的祕密，可能會影響 Little Bird 接下來的工作，便詢問庚老闆欺騙兒子的理由。兩人談話卻被龍玠聽見，龍玠因而大發雷霆。

家世雄厚的 Jenny 對義男提出復合的請求，並希望義男協助山海集團的貸款業務當作復合的禮物，Jenny 聰明的攻勢，讓義男情緒複雜。

義男被夏父約到店裡為夏芷洗塵。義男被夏芷拒絕後兩人第一次見面，不免都有些尷尬。

義男索性說出武樹簡訊及

庚老闆：「你們年輕人就是不懂父母的心，對待外人都比對父母好……做一個爸爸，還要靠裝病才能看到兒子一面，是有多悲哀的事……」

夏芷：「每個父母表達愛的方式，都跟我們期待的有點不一樣，但終究是愛啊！」

送愛心項鍊都是自己所為，江武樹根本沒把夏芷放在心上！夏芷對義男和武樹把自己當傻瓜欺騙而悲憤離去，讓留在餐廳的義男苦不堪言。但至少夏芷可以不再把自己鎖在角落，而義男也能從此對夏芷死心吧！……

龍玠則恰巧前來歸還夏芷遺落下的手機，見到哭哭啼啼的夏芷，陪著她發洩心中的悲傷與怒氣。這夜，夏芷和龍介互訴心事，感情緩緩加溫。

夏芷也聊到父母表達愛的方式常常和期待不同，但也是愛的一種，龍玠因此對庚老闆的行為釋懷。

義男則和 Jenny 一同出入名流聚會場合，認識不同企業家老闆，卻也在這過程中，理解 Jenny 比別人更加努力的成長過程，不免有點心疼。

Jenny：「愛情是短暫的、費洛蒙終究會消失，以我對人性粗淺的認識，就算有愛情作為基礎，也必須加上利益和權力的結盟，才能讓感情永久紮根。」

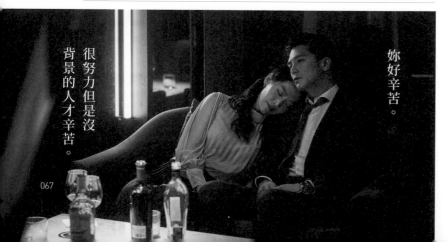

很努力但是沒背景的人才辛苦。

妳好辛苦。

月亮要一起看
比較有感覺

Little Bird 初試啼聲

綠天改建案比稿當天，Little Bird 以「綠色天堂」環保概念脫穎而出，但龍玠卻提出了另一個難題：獲勝的公司需出資兩千萬入股，並且代表度假村與銀行籌措改建需要的資金！

另一方面，義男在 Jenny 的幫助下，業績蒸蒸日上，讓丁部長十分眼紅，因此特別指派義男搞定資群建設，這個過往和金創銀行有嫌隙的燙手山芋。義男無奈之下，也只能盡力一搏。

在某次義男和 Jenny 用餐時，Jenny 失手將紅酒潑灑在一名貴婦身上。原來這名貴婦正是 Jenny 熟識的資群建設董事長夫人 Lora，Jenny 藉此撮合了義男和對方認

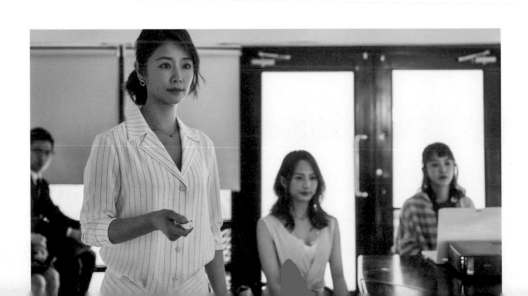

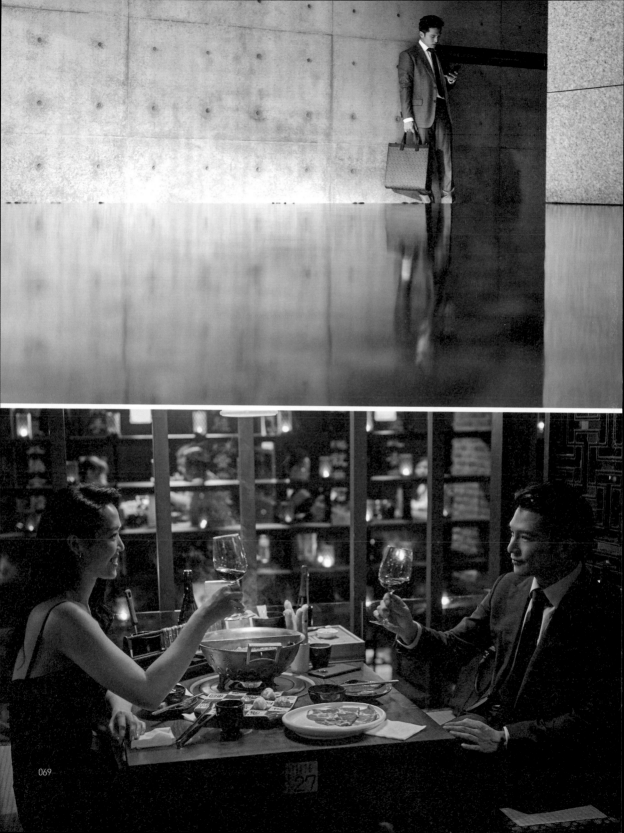

識，融資業務也在不著痕跡中談成。

作為 Little Bird 的第一個企劃案，小蔦鐵了心要成功承接下改建案，不惜將房子貸款，但仍然還有五百萬的缺口。小蔦四處跟過去的人脈籌錢，美季也被她逼迫和以前認識的老闆尋求投資，只是一心卻還懸掛在避不見面的義男身上。

龍玠此時則用了個老派藉口從福良田大老遠來找夏芷，直球告白自己被夏芷吸引。

霸道總裁就這樣牽著夏芷往外走，兩人自然又熟悉地牽手漫步。原來，山中小屋的那晚，意識迷離的夏芷也是這樣握著龍玠的手一整晚。之後兩人到夏父店裡用

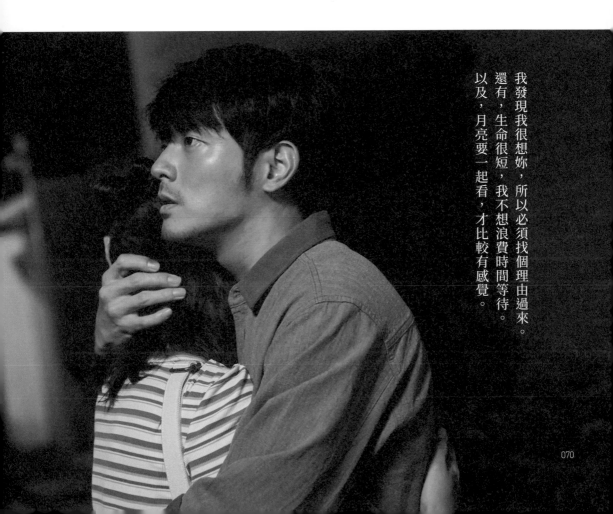

我發現我很想妳，所以必須找個理由過來。

還有，生命很短，我不想浪費時間等待。

以及，月亮要一起看，才比較有感覺。

070

餐，看著夏芷父母鬥嘴的模樣，龍玠感受許久未有的家庭溫暖。

為情所困的美季，則帶著啤酒跟鹹酥雞來投靠小蔦，無意間讓小蔦得知美季小有存款，能解決 Little Bird 的燃眉之急。酒醉的美季卻說出父親負債，而且為小三搞得家破人亡、母親自殺的生活重擔，讓苦籌資金不到位的小蔦，實在說不出要美季丟五百萬出來的話……

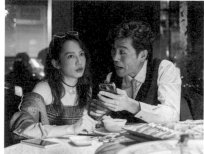

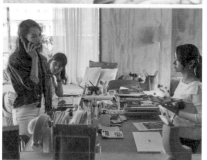

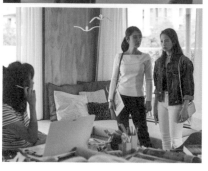

愛一個讓你生活
變得更漂亮的人

走投無路的小蔦向義男諮
詢改建案的放款，義男倒也
誠實說明這個案子成功機率
不高，但欣賞它的理念願意
盡力幫忙。小蔦同時也暗示
義男，對於不喜歡的事，應
該要說清楚給個了斷。

於是義男約了美季吃飯，
美季用盡全力打扮，卻見到
思念已久的義男帶著全身名
牌的女朋友 Jenny 前來，美
季氣得立誓要成為更厲害、
更有錢的女強人，因而決定
借錢給小蔦投資。

義男優秀的業績，讓金創
銀行丁部長榮升處長，義男
卻從同事口中得知，自己的
升職卻被丁處長擋下。義男
只能按捺情緒保持禮貌微
笑，讓丁處長通過了綠天度

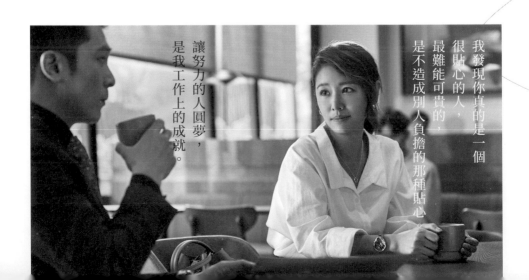

我發現你真的是一個
很貼心的人，
最難能可貴的，
是不造成別人負擔的那種貼心。

讓努力的人圓夢，
是我工作上的成就。

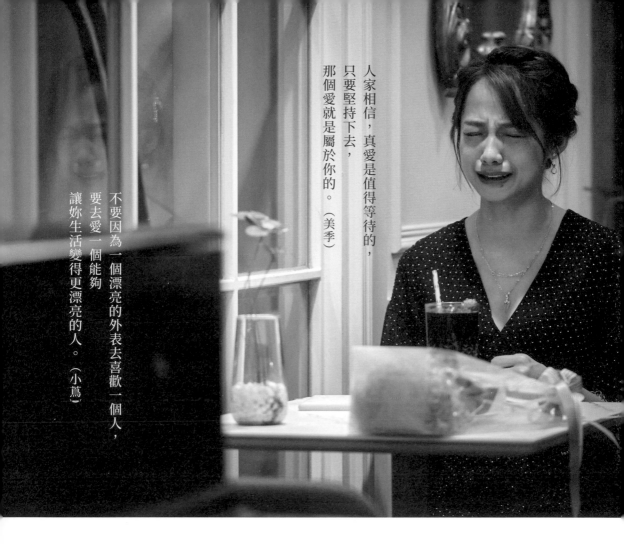

人家相信，真愛是值得等待的，
只要堅持下去，
那個愛就是屬於你的。（美季）

不要因為一個漂亮的外表去喜歡一個人，
要去愛一個能夠
讓妳生活變得更漂亮的人。（小蔦）

丁處長：「現在的老闆，要的不是超級
英雄，而是千里馬。」

假村的貸款。

Little Bird 在小蔦的規劃中逐步前進。小蔦宣布換到新辦公室，並將開設實體店舖，任命美季為一號店店長，首要任務是找到黃金店面，美季因此充斥著正能量全力以赴。

而消失多日的龍珩終於與夏芷聯繫，然而他的再次出現，卻是來對心急如焚的夏芷坦白一件事⋯⋯

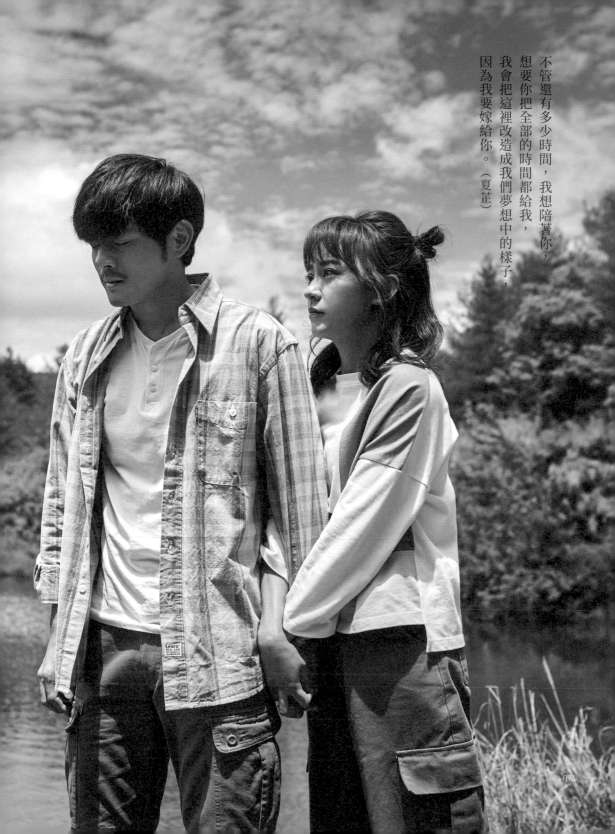

不管還有多少時間，我想陪著你，
想要你把全部的時間都給我，
我會把這裡改造成我們夢想中的樣子，
因為我要嫁給你。（夏芷）

面對夏芷突然瘋了似地縮
短度假村的改建工程，卻不
肯說明原因，小蔦對合作夥
伴的不坦承感到十分憤怒。

此時庾老闆來到辦公室哭
訴，說原來龍玠的癌症復發
了！小蔦、美季震驚萬分，
而夏芷只想趕快到龍玠身邊
陪伴他。

夏芷堅持與龍玠一起面對
疾病，不管還有多少時間，
都要陪著龍玠一起勇敢，真
情告白了最傻的求婚宣言。⬛

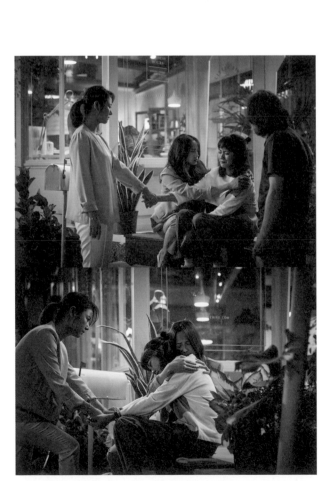

命中註定，
不管繞多遠
都會重逢

夏語天在美季的告知下，得知了女兒決定要與癌症復發的龍玠共度，十分反對，並與前妻郝晴朗翻出陳年舊帳，雙方再度對峙。

在夏芷的陪伴下，龍玠開始積極治療，兩人相約度過了極盡浪漫的一天。然而，就在試婚紗這日，龍玠爆發肺栓塞過世了。夏芷悲傷心碎，把自己獨自關在度假村裡。

小蔦、美季終於找到一號店的理想店面，才剛簽約進屋，就見一個奇怪的男人躺在店內！這個男人，正是在歐洲聲名大噪的童話藝術家藺川想。

原來房東已另跟別人簽約卻沒告知仲介，小蔦怎樣都要把店面搶回來，藺川想卻匆忙離去，臨走時邀請了小蔦來看畫展。

藺川想感謝義男牽線，能讓畫展辦在仁和安養院，讓老人與小孩盡歡。小蔦看似隨意評論一幅夜空中閃爍著微弱光點的畫，讓藺川想訝異小蔦明白畫的意涵，一定是個內心溫暖的人，於是大庭廣眾下對小蔦提出交往，小蔦不以為然地走開。

義男從小蔦那裡得知夏芷傷痛欲絕的消息，Jenny表現得大方，主動要義男去關懷夏芷。到了綠天度假村，義男看見爛醉如泥糟蹋自己的夏芷，把夏芷狠狠拖到浴室裡沖水清醒。

夏芷：「最靠譜的學弟現在會怕我？敢不敢陪我這個大

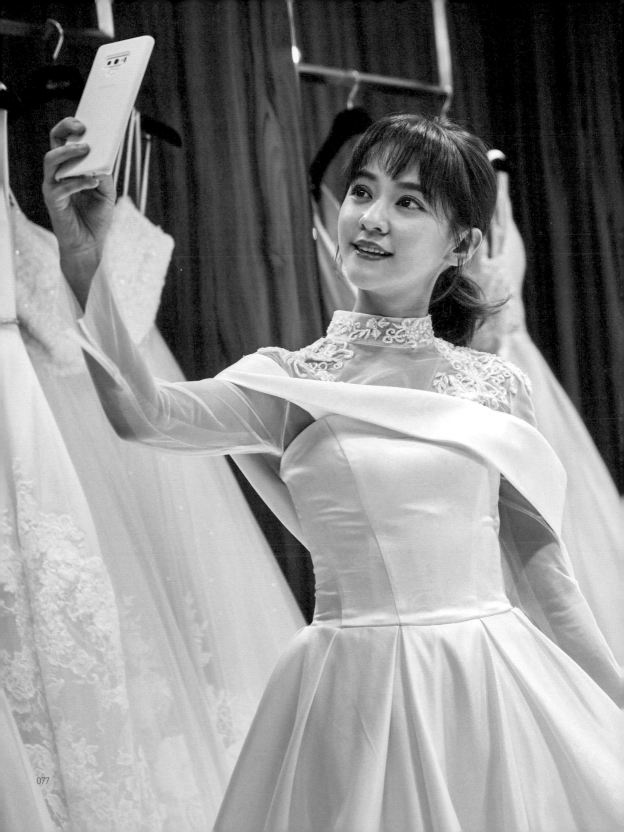

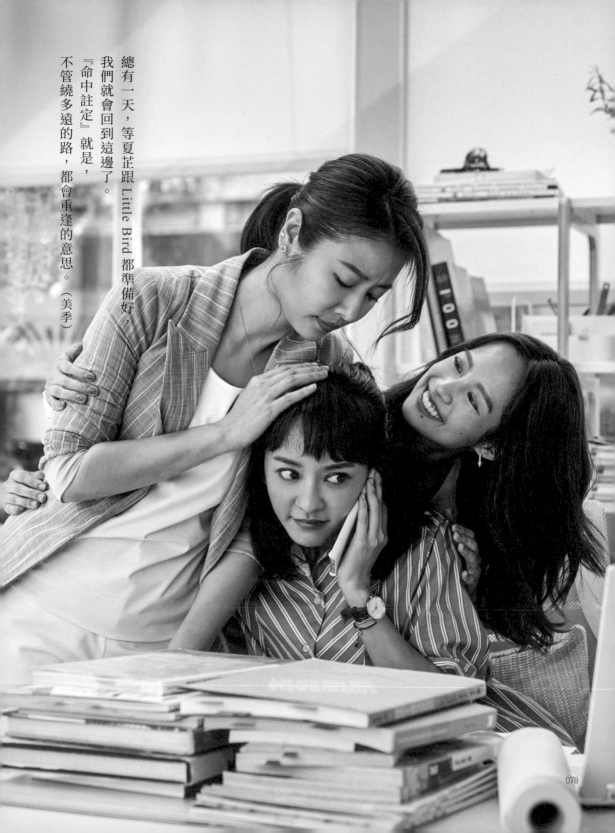

總有一天，等夏芷跟 Little Bird 都準備好，我們就會回到這邊了。『命中註定』就是，不管繞多遠的路，都會重逢的意思。（美季）

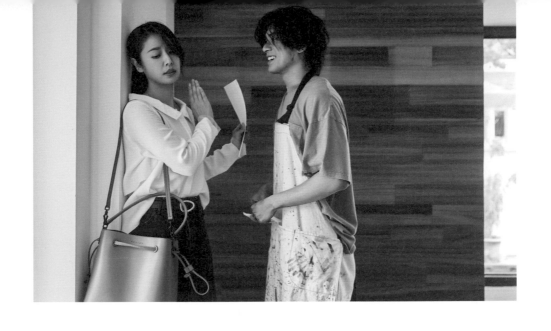

就此停在這裡，夏芷明白眾人的關懷，決定擁抱傷痛前進。美季遇到義男，說出當初用 Jenny 來刺激她的方式很過分，義男則表示不出此招美季怎肯放棄，兩人不禁笑了出來。

爛人一起爛到底……」

義男：「我是工具人，妳是大爛人？一定要這樣糟蹋人嗎？」

義男帶夏芷到山上醒酒，安慰她，喪失摯愛的悲傷，總有一天會像吃飯睡覺般的如常存在，變成另一種方式一起活著，想念龍玠時就到風裡來哭吧。夏芷聽了淚眼矇矓。

另一邊，Little Bird 則是有個生力軍報到！是小蔦的國中同學阿德，負責IT工作，美季警告這個巨人阿德，千萬別喜歡上自己！阿德看似冷漠，耳朵卻紅了起來……

龍玠葬禮後，小蔦宣布 Little Bird 撤出綠天一案，不希望夏芷因為這個案子人生

義男：「如果思念到無法承受的話，就到風裡來！風會帶走妳的思念，帶走妳的聲音。風，也會把妳的思念，帶到另一個世界。」

每個人心裡
都有一個小惡魔
在最不順遂的時候
跑出來

藺川想因為畫作竊竊疑雲躲了起來，Little Bird 順勢接手店面馬不停蹄地籌備開店。小蔦卻來到公園找到躲在溜滑梯下的藺川想，想要為他洗刷罪名。

電視上爆出 S.U.N 違法超貸新聞，總經理陳火木涉嫌掏空公司捲款潛逃，多家銀行受到波及。檢調突然大舉進入金創銀行搜索，而負責 S.U.N 三幸區貸款的義男，則要接受銀行總稽核調查。

調查中，義男得知原來 S.U.N 有偽造地主合約，便冒進地找丁處長對質。丁處長不但把責任推得一乾二淨，更暗示義男要識時務把責任推給另一個人承擔。

藺川想：「妳一直專注在右手，忘記左手也是需要平衡；放鬆一點，每個人都需要時間學習。」

080

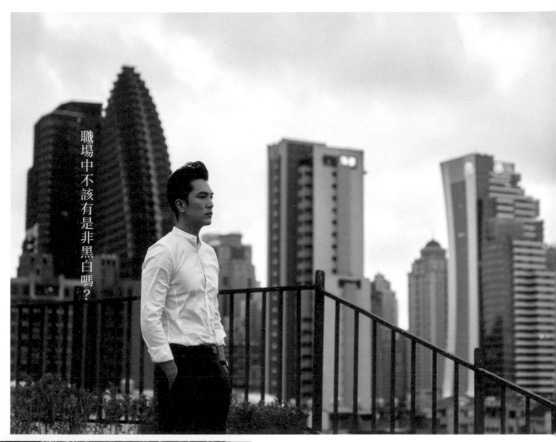

職場中不該有是非黑白嗎？

義男將與丁處長的對話錄音播放給 Jenny 聽，兩人為了此事意見相左。Jenny 希望義男從案件中脫身，真相是什麼不重要，而義男堅持是非公理，決定義無反顧向銀行告發丁處長，卻換來了停職調查。

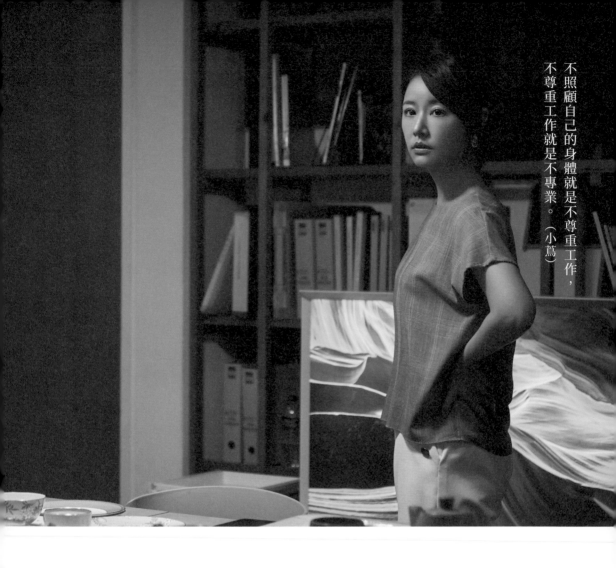

不照顧自己的身體就是不尊重工作，不尊重工作就是不專業。（小蔦）

小蔦決定擔任藺川想的經紀人，為他解決剽竊木子貍作品的風波。她大動作地召開澄清記者會，藉機宣傳 Little Bird 一號概念店成立。而此時，藺川想正悄悄將工作室搬入 Little Bird 辦公室，以便可以天天見到繆思女神。

美季則透過網路交友認識了社工大田，熱戀中的她在工作上心不在焉。而一號店開幕在即，大夥兒人仰馬翻，小蔦在此時出了餐具測驗，幾乎沒人答對，美季火冒三丈，指責小蔦這種不戀愛、不回家的人，憑什麼教人家販賣美好生活？

夏芷接受義男的請託，接下仁和安養院與幼稚園合併

妳一個不談戀愛、不回家的人，賣什麼美好生活？（美季）

的改建案設計，促進少子化的代間學習；然而義男苦悶前來告知銀行工作可能不保，但仍不會放棄安養院的貸款。夏芷鼓勵義男，這個世界真的因為有他而變得更好。

而藺川想看到小蔦和美季的衝突後，相約小蔦打賭保齡球，輸的負責整理辦公室，激起了小蔦的勝負欲。小蔦僵硬地擲球卻不停洗溝，藺川想從身後扶住小蔦的手教她放鬆丟球，意有所指地說，工作上的放鬆也是需要學習的。

義男：「每個人的心裡都有這樣的小惡魔，在你最不順遂的時候就會出現。其實我覺得，應該就是對自己的無能為力感到不滿吧。」

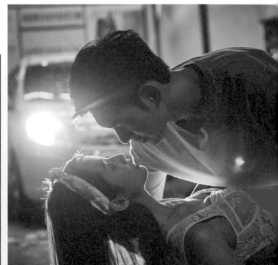

Episode 11 — 真理和正義這種東西

沒有權力加持
的夢想
只是白日夢

Little Bird 接了新案子，豐月飯店要找合作的餐具廠商，邀請 Little Bird 前去提案。原來營運長就是 Jenny，她私心想要會會這個假想情敵夏芷。

對於 Jenny 的挑釁，Little Bird 哪有不敢接招的。

另一方面，金創銀行調查懲戒公布，義男竟被調至了債權部！若不是蔡董幫忙說話，義男恐怕早就捲鋪蓋走人，而義男也猜到是 Jenny 找於 Jenny 三番兩次插手公司的事，再也壓抑不住氣憤。

Little Bird 一號店開幕人聲鼎沸，現場一片混亂，更糟的是發票機突然卡住，結帳人龍越來越長。所幸，隊伍中有位年輕女子彭潔挺身而

出，熟練解決了結帳問題，因而被小蔦招聘成為一號店生力軍，加上工讀生小敏，門市全員終於到齊！

而從不停歇的小蔦，馬上宣布參加清靈藝文特區「婚宴伴手禮」比稿，盤算著獲選能夠進駐成立二號店，順勢帶動一號店的買氣。

然而美季忙著籌備與大田的婚禮，對小蔦為美季準備的管理書籍了無興趣，總以低胸裝迎接客人，讓工讀生小敏厭惡不已，對她當店長的資格深深感到不服。

夏芷畫不出婚宴伴手禮設計，脾氣暴躁不安，以各式各樣的打掃活來逃避設計工作。

而義男進入債權部後，每

蔡董（Michael 叔）關說，對

084

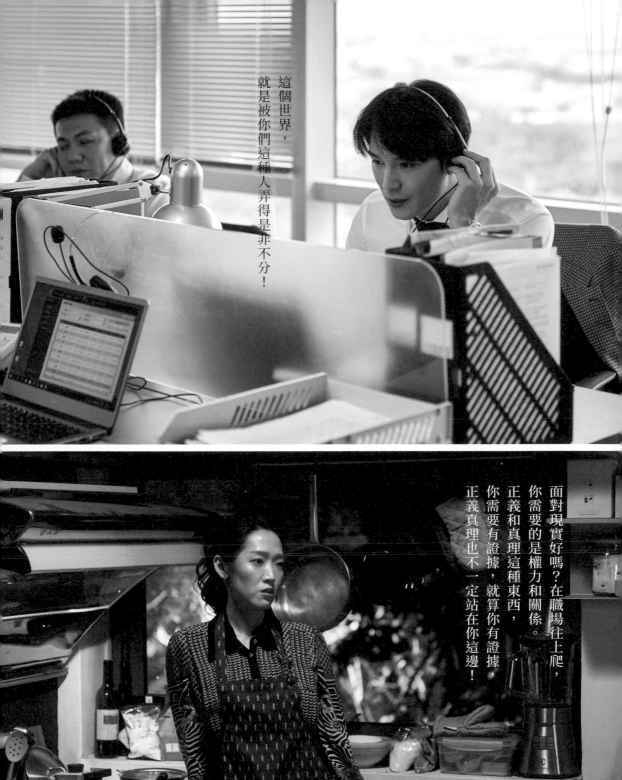

這個世界，就是被你們這種人弄得是非不分！

面對現實好嗎？在職場往上爬，你需要的是權力和關係。正義和真理這種東西，你需要有證據，就算你有證據，正義真理也不一定站在你這邊！

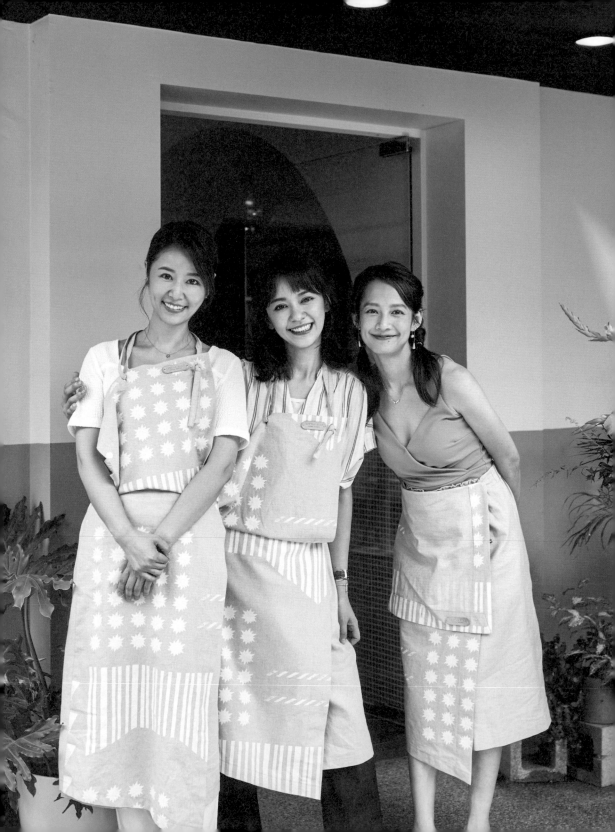

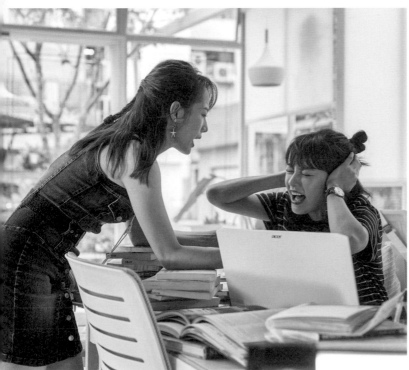

天接觸拖款客戶的負面情緒，讓他苦不堪言。

小蔦則是為了店面業績，還有應付快入不敷出的人事管銷，再次和藺川想打賭，輸了

要到 Little Bird 當活招牌。自信滿滿的小蔦因為無法吃辣再次跌跤。

夏芷與 Jenny 前往河闊飯店場勘時，飯店的迎賓用酒讓

她不勝酒力，Jenny 只好無奈扛著喝醉的夏芷回房……

Episode 12｜戀愛的三種型態

唯有你願意去相信，
才能得到
你想相信的

酒醒的夏芷看到 Jenny 喝
著紅酒默默落淚，Jenny 坦
承對自己約情敵出差的行為
感到可悲，而夏芷看著在愛
情中痛苦的 Jenny，對伴手
禮設計也有了想法。

夏芷提出了婚宴伴手禮
「戀愛的三種型態」設計，
讓小蔦非常滿意。眾人熱烈
討論禮盒包裝、配對餐具，
Little Bird 全員動起來生氣
蓬勃。

然而到了比稿當天，對手
花姨的 Hana 餐具竟提出了
一模一樣的內容！

義男私下則開始了另一
波行動，找到當初被丁處
長謠傳收賄而調職的師父
James。James 卻只是勸義
男，如果接受不了這些事，

愛一個人的感覺很痛，
但是妳不會後悔。
沒有人有權決定
妳要怎麼去愛另一個人。（夏芷）

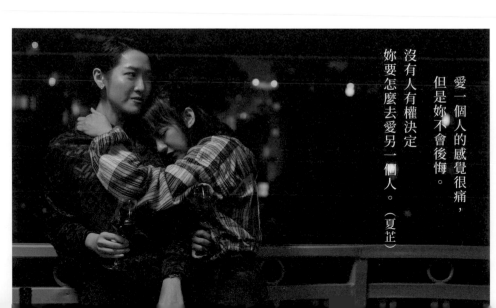

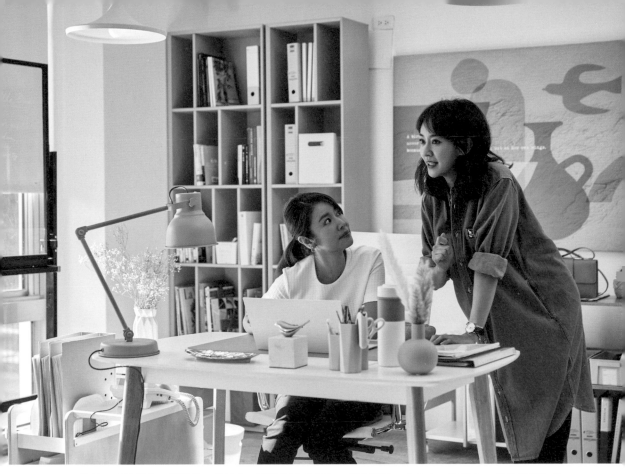

夏芷：「戀愛的三種型態，熱情紅，送給單身的朋友，相信真愛一定會來；無暇白，送給有對象的朋友，相信自己值得、相信你們的愛情；樸實藍，送給已婚的朋友，相信永恆，是不放手的陪伴。」

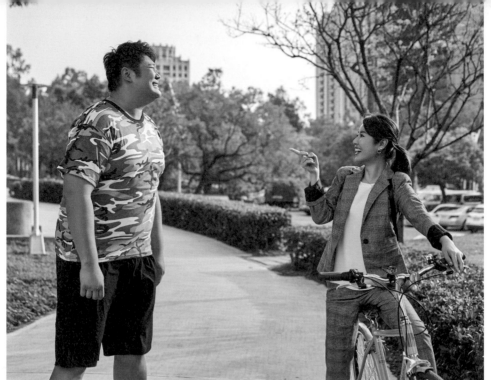

不管你在哪裡，都會有那些人跟那些事，如果硬要用二分法去看，你只會看到你想看的。

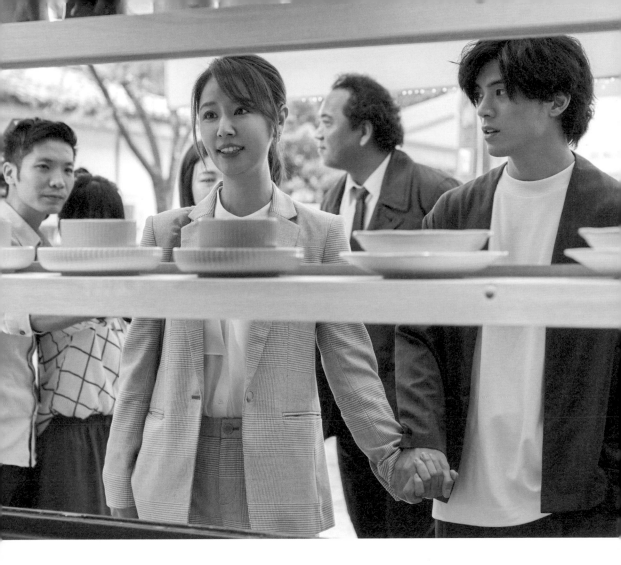

那就早點離開金融界。

比稿內容被抄襲，小蔦、夏芷、美季齊抓內奸。過程中，美季這才知道阿德被霸凌的過往，導致他聽力受損，講話特別大聲，不太與人交際，絕不可能是內賊。她也想起對阿德的種種不客氣而感到內疚。

會議上，小蔦宣布資料外洩是網路被駭，決定著手「幸福禮盒」的商圈企劃，並預計談下知名餐具Narcissus代理。

蘭川想納悶小蔦的一切舉動，小蔦並不解釋，拉著蘭川想出席藝文特區Hana店開幕，因為她藉著自己和蘭川想的緋聞，搶走現場鎂光燈焦點⋯⋯

以為幸福好像近了
卻還是很有距離感

蘭川想得知被小蔦利用，氣憤地質問她為何要用這種廉價手段來維持熱度，兩人不歡而散，小蔦目的達到了卻也高興不起來。

美季則是店裡營運和婚禮的事情兩頭燒，焦頭爛額。

夏芷陪美季挑婚紗，卻來到不符合美季夢幻風格的二手平價婚紗店，讓她感到相當意外。試穿婚紗時，美季竟流下淚來，坦言終於要實現自己的結婚夢想，怎麼和幸福還是這麼有距離感……

義男仍是不屈不撓，默默跟蹤 James 來到了一間豪宅，過往合作的資群建設董娘 Lora 竟然也出入於此。

執著事情真相的義男，去找資群建設董娘 Lora，希望

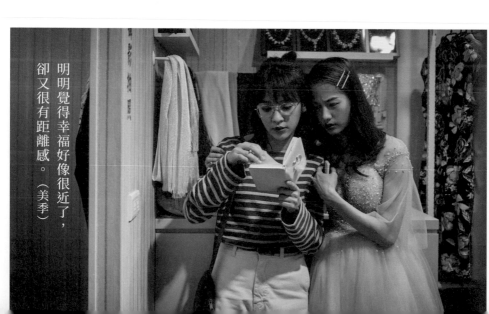

明明覺得幸福好像很近了，
卻又很有距離感。（美季）

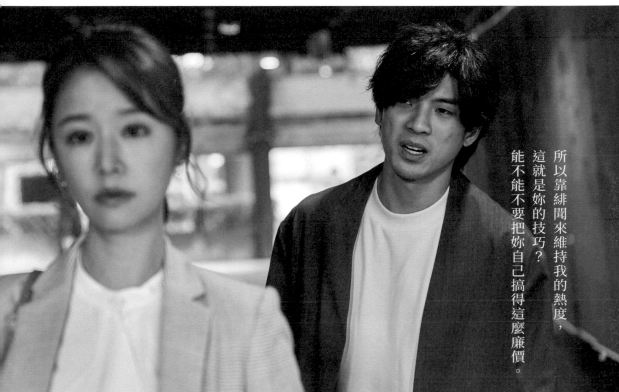

所以靠緋聞來維持我的熱度，

這就是妳的技巧？

能不能不要把妳自己搞得這麼廉價。

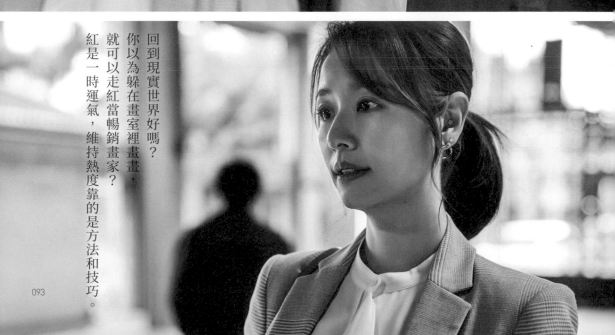

回到現實世界好嗎？

你以為躲在畫室裡畫畫，

就可以走紅當暢銷畫家？

紅是一時運氣，維持熱度靠的是方法和技巧。

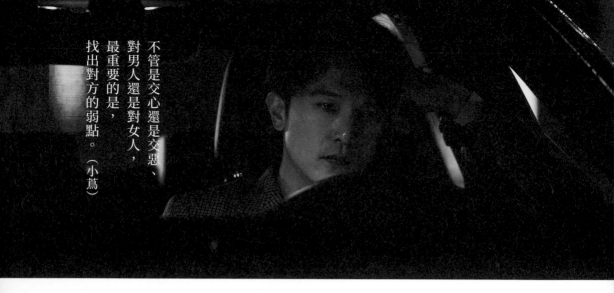

不管是交心還是交惡、對男人還是對女人，最重要的是，找出對方的弱點。（小蔦）

可以蒐集相關證據，真相卻更令自己難堪。

美季繼續一邊工作一邊分心籌備婚禮，百事繁雜、私人電話不斷，小蔦不悅之下要美季放假處理好再回來。

Lora：「花一點小錢讓工作順利，大多數的老闆都會這麼做的。」
義男：「您這麼做不是讓那些人拿那些錢，覺得更理所當然嗎？」
Lora：「別往死角裡鑽，退一步，讓大家都有活路，將來你人生的道路都會走得更寬闊。」

美季仔細算著結婚後所有收支和家裡債務，妹妹美瑤卻發現，網路論壇貼有美季歪嘴醜照，美季氣得要找小敏算帳！

Little Bird 被樓上住戶劉阿嬤檢舉風鈴聲過吵，眾人輪流與阿嬤講道理，卻沒一個好結果。

因為 Narcissus 合作案，對方始終無消無息，小蔦臨時決定出差去確認狀況。夏芷不滿小蔦什麼事都不與其他人溝通，小蔦則認為公司決策本就由老闆決定，兩人不歡而散。

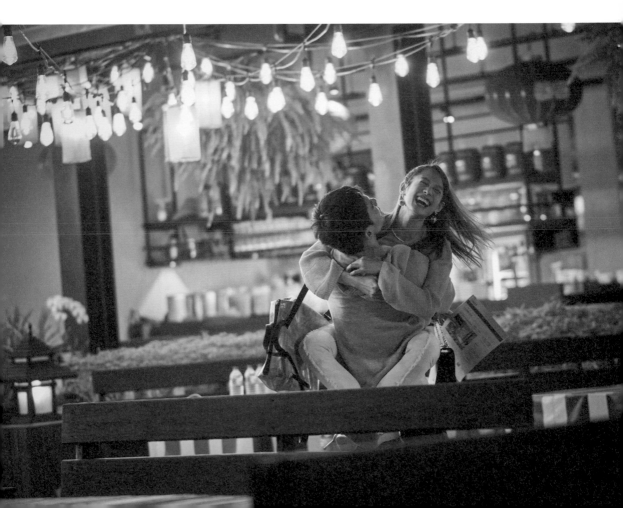

為了對抗怪物
必須先把自己
變成怪物嗎

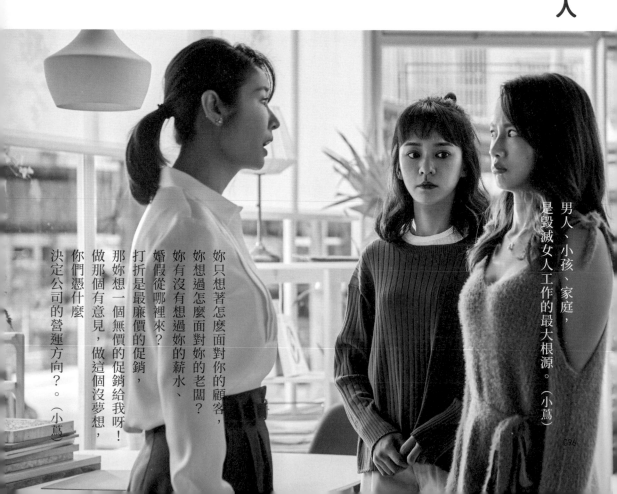

男人、小孩、家庭，
是毀滅女人工作的最大根源。（小蔦）

決定公司的營運方向？。（小蔦）
你們憑什麼
做那個有意見，做這個沒夢想，
那妳想一個無價的促銷給我呀！
打折是最廉價的促銷，
婚假從哪裡來？
妳有沒有想過妳的薪水、
妳想過怎麼面對妳的老闆？
妳只想著怎麼面對你的顧客，

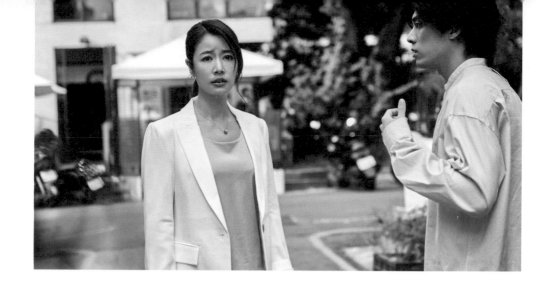

美季出馬幫忙鄰居劉阿嬤提菜，還聊天聊了三小時，哄得阿嬤甚是開心，也讓小敏見識到了美季身為店長的厲害！

而義男跟蹤丁處長的女人江明媚，卻遇到太座丁太太來找江明媚麻煩。義男挺身而出替江明媚解圍，但明媚知道義男的來意是為了丁志傑，請他不要再出現。

蘭川想繪畫課記者會上，小蔦拆穿內奸的真面目，原來之前都是小蔦故弄玄虛，為了讓對手以為有利可圖。

小蔦瞥見一個熟悉的小女孩出現在 Little Bird 店外，連忙衝出去失魂落魄地尋找她的身影，而小蔦失常的狀況令蘭川想十分擔心。夏芷

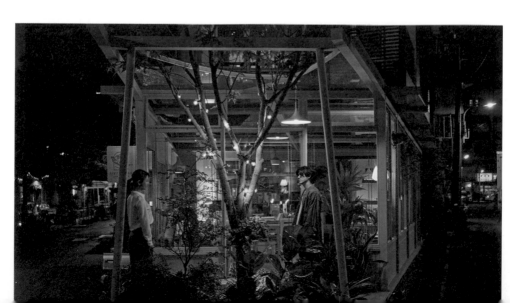

關心詢問小蔦去哪裡，小蔦防衛地丟出老闆角色回應，這讓夏芷不滿的情緒，終於在日常會議上爆發開來。

丁志傑動手摔東西，讓在外盯梢的義男聽到動靜，關心江明媚狀況，明媚坦承過去婚姻失敗，以為跟了丁志傑能有好日子過，但自己兒子阿寶被要脅送出國。義男鼓勵江明媚獨立生活發揮陶藝所長，並把她介紹給小蔦，促成餐具開發合作。

小蔦與花姨在俱樂部泳池相遇，棋逢敵手的兩人展開一場體力競賽。花姨聊起當老闆的孤獨，小蔦竟也感同身受，似乎能對花姨有了相互理解。而藺川想得知小蔦與花姨走近，希望小蔦離這樣的怪物遠遠地，小蔦卻表示我們天生就是怪物。

而夏芷越來越無法理解小蔦工作上的獨斷，於是與Jenny相約攀岩，看著穿著裝依然不服輸地攀上岩牆的Jenny，她忽然能明白如此不一樣的小蔦。

作為一個女性經營者，最大的敵人是孤獨，因為這個世界上，沒有人能懂妳為什麼這麼努力。妳每天睜開眼睛，東奔西跑、盡心盡力掏心掏肺，為了公司為了員工，他們非但不感謝妳，還會把妳當成敵人跟豬頭。（花姨）

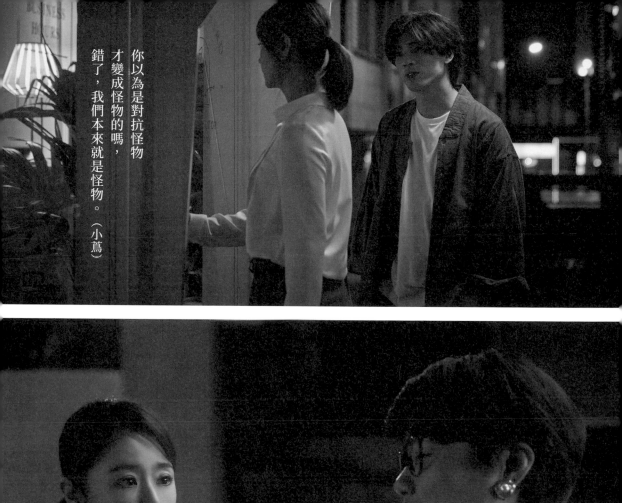

你以為是對抗怪物
才變成怪物的嗎，
錯了，我們本來就是怪物。（小蔦）

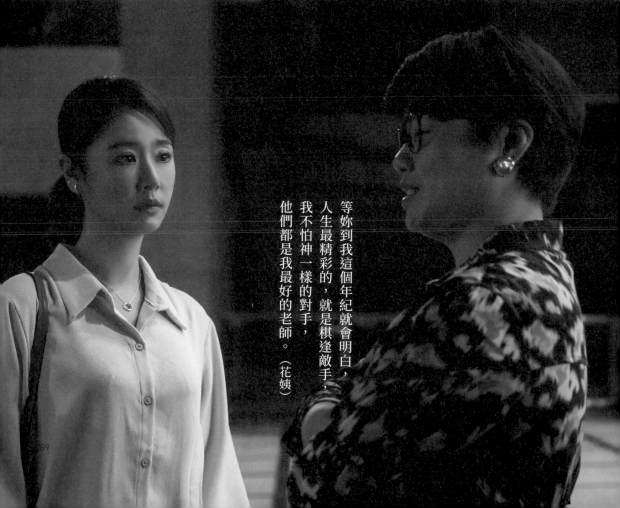

等妳到我這個年紀就會明白，
人生最精彩的，就是棋逢敵手，
我不怕神一樣的對手，
他們都是我最好的老師。（花姨）

Episode 15 ｜ 愛情詐騙公寓

全世界沒有人
可以看不起你
除了你自己

小女孩小雛出現在 Little Bird 報名畫畫，小蔦卻呆愣著不知如何面對。小雛從書包裡拿出一張空白圖畫紙，說學校要畫我的媽媽，但她只有小時候媽媽抱她的照片，可是小雛現在長不一樣了，媽媽一定也不一樣了。

小蔦不願承認自己就是媽媽，要前來接小雛的前夫梁寒，再也不要提起和自己有關的事，而藺川想則遠遠看著他們的互動。

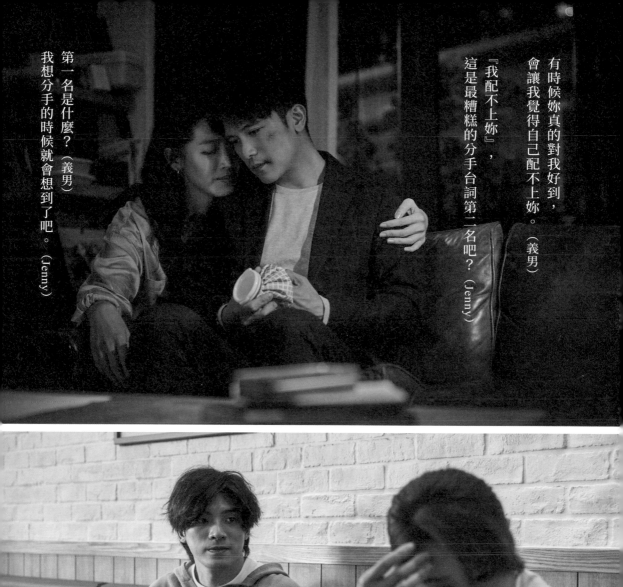

有時候妳真的對我好到，
會讓我覺得自己配不上妳。（義男）

「我配不上妳」，
這是最糟糕的分手台詞第二名吧？（Jenny）

第一名是什麼？（義男）

我想分手的時候就會想到了吧。（Jenny）

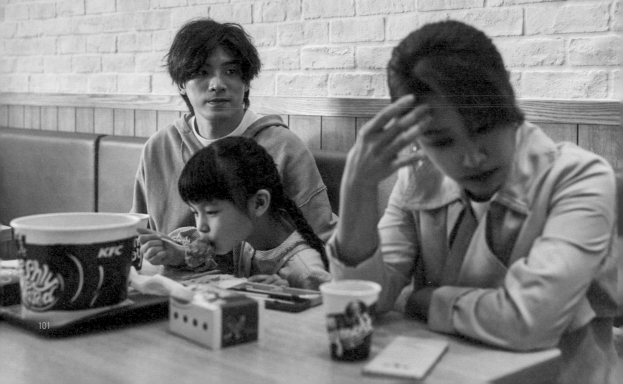

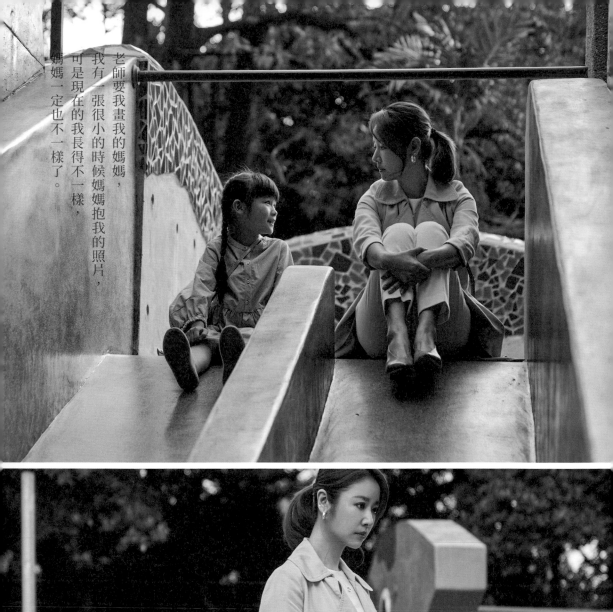

老師要我畫我的媽媽，我有一張很小的時候媽媽抱我的照片，可是現在的我長得不一樣，媽媽一定也不一樣了。

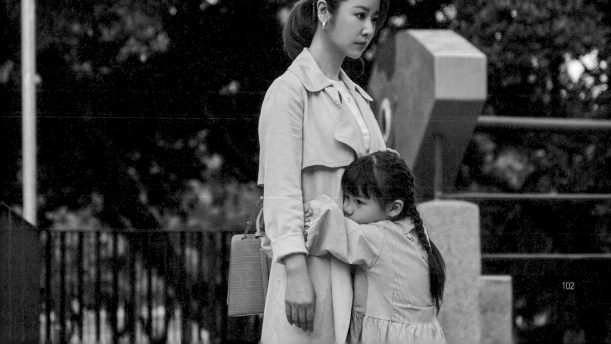

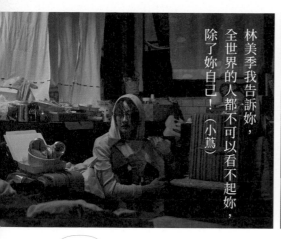

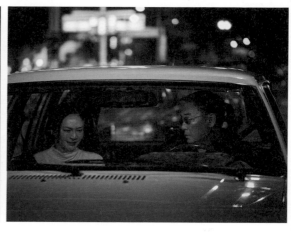

林美季我告訴妳，全世界的人都不可以看不起妳，除了妳自己！（小蔦）

之後藺川想送了小蔦一幅畫，畫中是一對母女倆，小蔦一股腦憤怒地把畫作撕毀，說不需要藺川想來提醒她有小孩！藺川想傷心離去。

夏父生日，卻有討債公司來店裡砸場，原來楓姐在外欠了地下錢莊，連本帶利好大筆的金額。夏父送楓姐回家的途中，楓姐只是哭，什麼也說不出，最終坦承有個自閉症的兒子，而特殊機構上課所費不貲。看著楓姐惹人心疼的模樣，夏父心跳加速，感覺自己戀愛了。

美季因為詐婚打擊太大，

一號店因店長請假，全體手忙腳亂。小蔦來探望美季，看著美季自暴自棄的頹喪模樣，生氣地要美季醒醒，全世界沒有人可以看不起她，除了她看不起自己！

而義男對江明媚的幫助，都是為了得到丁處長的收賄證據，只是期盼許久的正義終於到來，他卻開心不起來。∎

103

Episode 16 | 連環爆料黑歷史

學會如何閉嘴
也是一門學問

義男自問為了洗刷自己清白，卻會讓他人受傷，這樣卑劣的行為，和丁處長有何不同？

深夜，美季因肚痛而終於踏出房門，翻箱倒櫃地找藥吃，卻見到家裡貼滿家人的愛心標語。原來美瑤和父親輪流站崗不睡覺，就怕她想不開，而美季體會到家人的愛，最終破涕為笑。

美季亮麗回歸 Little Bird 的工作崗位後，此時獨家週刊卻報導出 Little Bird 餐具有毒！小蔦第一時間態度強硬地澄清。

而掙扎了一夜的義男，最終決定辭職。

義男：「整個尋找證據的過程中，我發現我和丁志傑一

樣卑劣，最可怕的是我看著他傷心欲絕的表情，我竟然沒有任何感覺。我討厭那樣的自己。」

義男抱著文件箱落寞地走在街頭，卻正巧看到了電視牆新聞正踢爆小蔦的家族企業曾發生毒餐具事件。顧客紛紛上 Little Bird 求償，幸福市集的合作商家也選擇退出。

Little Bird 打算利用媒體專訪來扭轉輿論，但是在訪問過程中，小蔦再度被爆料與餐飲集團聯姻、拋家棄子的過去，夏芷和美季更對小蔦隱瞞有女兒的事實感到吃驚。

不願面對過去的小蔦，盛怒之下當下宣布決定收掉 Little Bird，留下夏芷和美季愣看著之下當下宣布決定收掉 Little Bird，情緒失控、轉身就走的小蔦

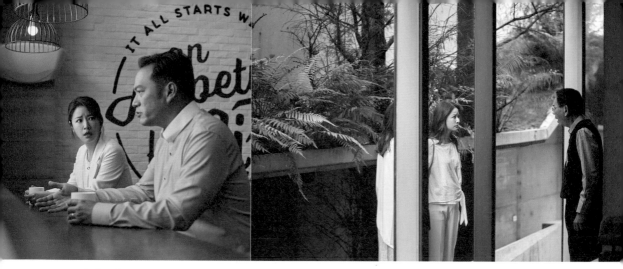

小蔦:「For we live by faith, not by sight.」（行事為人憑信心,不是憑眼見）
梁寒:「她的母親,只是愛自己勝過於愛她而已。」 「雖然過了這麼久,但我還是要問妳,妳從來沒有後悔過自己的決定嗎?」

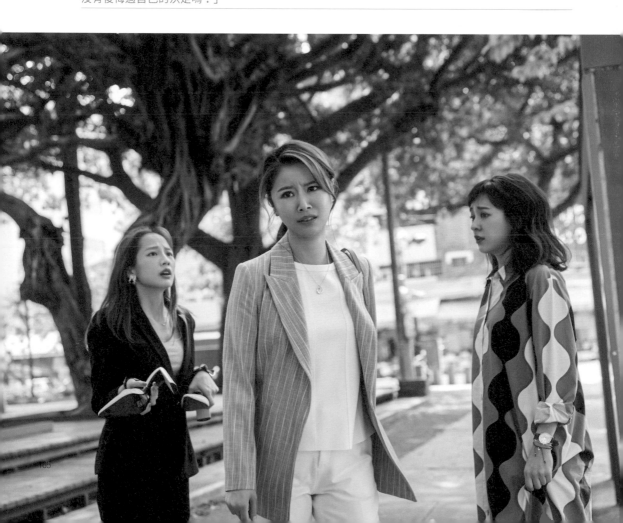

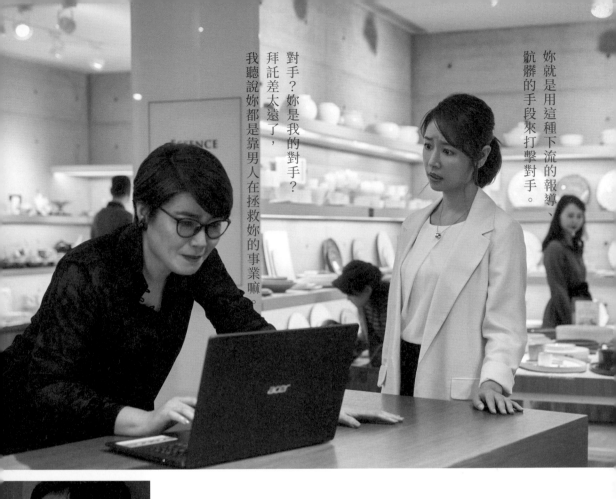

你就是用這種下流的報導、骯髒的手段來打擊對手。

我聽說妳都是靠男人在拯救妳的事業嘛。

拜託差太遠了，

對手？妳是我的對手？

背影。

義男則發現 Jenny 暗中幫助江明媚找到工作，決定好好陪女朋友去旅行。然而 Jenny 想起自己一直以來半夜偷看訊息、派人查看義男行蹤，所有的一切都讓 Jenny 討厭這個卑微又想控制一切的自己。

美季正試圖振奮眾人精神時，夏芷接到了父親電話，趕忙過去夏館子。夏父在店裡喝著悶酒，原來是他和楓姐告白後，楓姐就消失了。

■

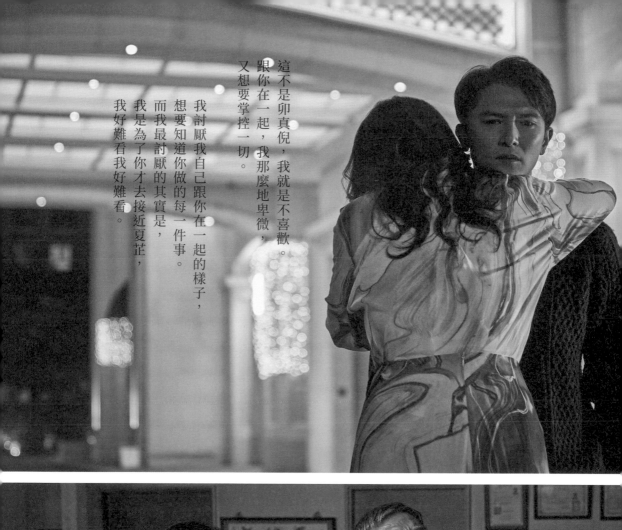

這不是卯真倪，我就是不喜歡。

跟你在一起，我那麼地卑微，又想要掌控一切。

我討厭我自己跟你在一起的樣子，想要知道你做的每一件事。

而我最討厭的其實是，我是為了你才去接近夏芷，我好難看我好難看。

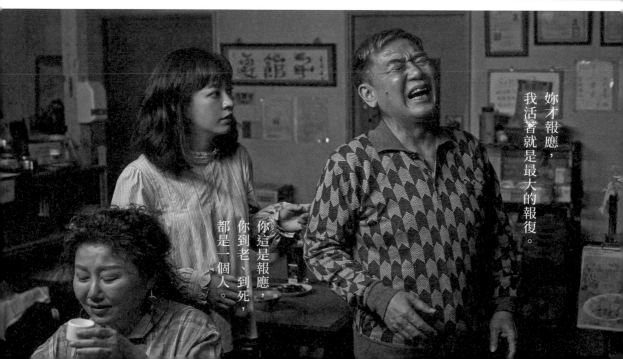

妳才報應，我活著就是最大的報復。

你這是報應，你到老、到死，都是一個人。

你不是小鳥
你是一隻
還沒有開屏的孔雀

小蔦陸續收到廠商中止合約，賠償的要求漫天而來。

她決定賣掉庫存、收掉公司，獨自承擔一切賠償，拒絕任何人的協助。認清自己無論再怎麼努力，始終背負著被貼無良標籤的公治姓氏。

夏父無預警昏倒，送醫後，被檢查出是心臟傳導異常。

夏芷再次感受到身邊親近的人可能離去的恐懼，希望母親郝晴朗留下來陪伴，也幫忙照顧夏父。夏父則是百般不願意，心裡繫著不知楓姐是否安好。

美季拉著阿德與小敏參加聯誼，唯有期待美好戀情的心情才能轉運！玩遊戲時阿德被女生嘲笑，美季強烈要求對方道歉，導致聯誼不歡

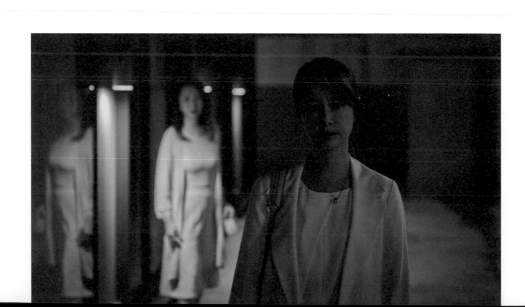

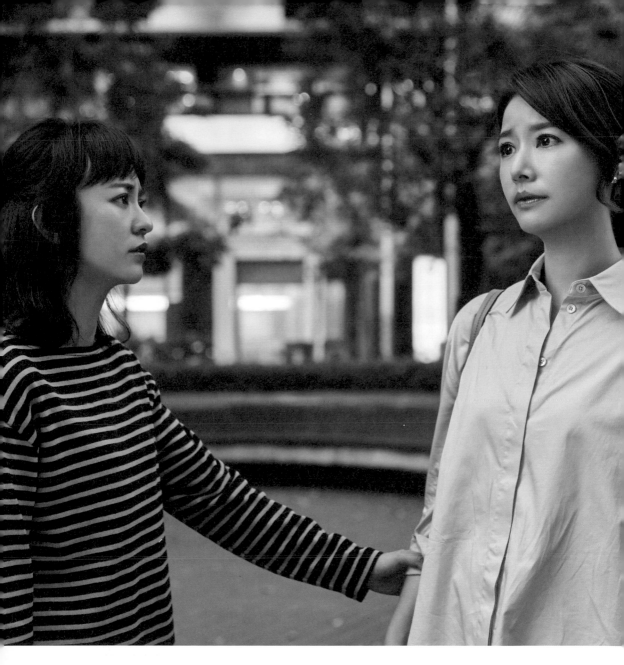

美季：「公司就這樣收掉，妳不會不甘心嗎？」
小蔫：「清白跟真相都不重要，現在不設停損點，只會造成更大傷害，我們沒本錢可以再拖下去。」
夏芷：「妳要相信這世界上，還是有很多人有判斷力、會明辨是非，不要這麼小看妳自己。」
小蔫：「我這是認清自己，以為可以掌控一切，事實上只是個自私自利、只愛自己、又沒能力的人。」

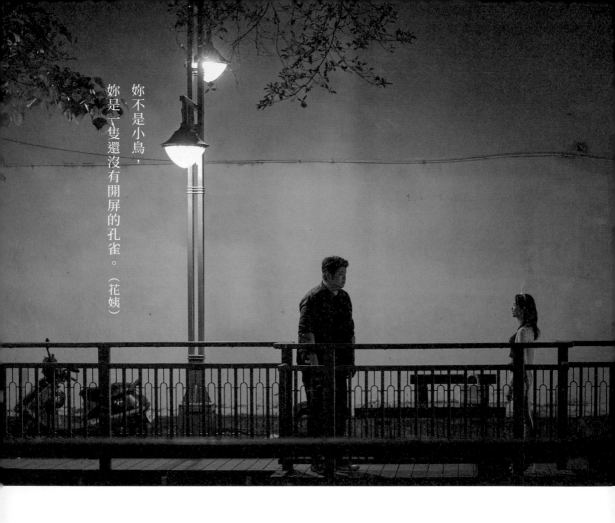

妳不是小鳥，
妳是一隻還沒有開屏的孔雀。（花姨）

而散。但是美季為了自己挺身而出，這讓阿德有些感動，甚至有點心動。

蘭川想找到小蔦，小蔦早已喝的醉醺醺，把蘭川想拉來一起拚酒。隔日酒醒，小蔦想起昨晚的事，希望一切都只是夢。她交接了公司的善後事項，房子賣了後，便消失得無影無蹤。🔶

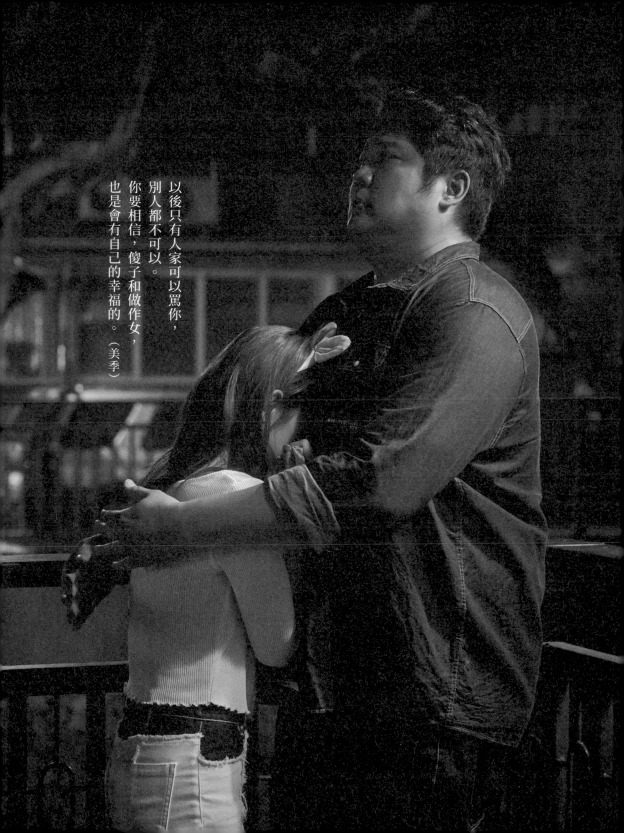

以後只有人家可以罵你，別人都不可以。你要相信，傻子和做作女，也是會有自己的幸福的。（美季）

我們很弱
也會犯錯
但是不會放棄

夏芷獨自攀岩思考如何幫
助 Little Bird 度過難關，打起
把家裡房子抵押借貸的主意，
夏父怒不可遏，認為夏芷把
生命浪費在沒有前景的公司，
父女大吵一架。

Little Bird 跳樓大拍賣依舊
乏人問津，花姨登門要賤價
收購庫存餐具，被夏芷怒轟
出去。美季反問夏芷何必跟
錢過不去，至少把庫存賣給
真心愛餐具的人。

城市的夜晚，Little Bird 的
三人各自在和最煩躁的自己
對抗。小蔦獨自街頭遊蕩，
偶然瞥見餐盤上的污垢，忍
不住想要擦拭髒污；美季睡
不著，事事遷怒美瑤；夏芷
則倒立做瑜伽尋求平靜。

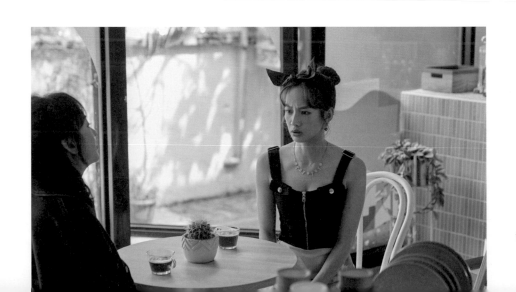

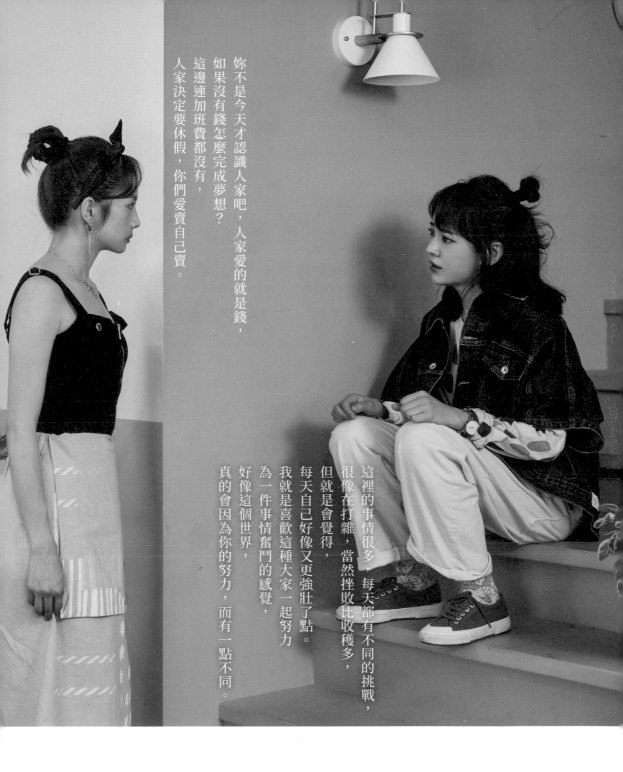

妳不是今天才認識人家吧，人家愛的就是錢，如果沒有錢怎麼完成夢想？這邊連加班費都沒有，人家決定要休假，你們愛賣自己賣。

這裡的事情很多，每天都有不同的挑戰，很像在打雜，當然挫敗比收穫多，但就是會覺得，每天自己好像又更強壯了點。我就是喜歡這種大家一起努力為一件事情奮鬥的感覺，好像這個世界，真的會因為你的努力，而有一點不同。

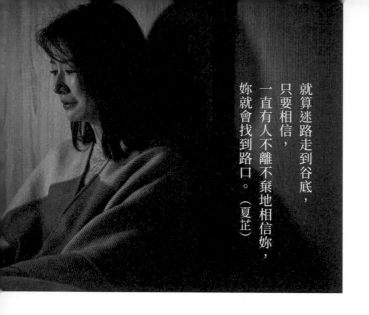

就算迷路走到谷底，
只要相信，
一直有人不離不棄地相信妳，
妳就會找到路口。（夏芷）

小敏和夏芷討論工作的意
義，夏芷想到 Little Bird 一
路走來的點點滴滴，突然有
了走下去的辦法。
美季雖然愛錢卻仍然感到
心虛，被美瑤點醒在遇到這
麼多騙她的男人後，誰才是

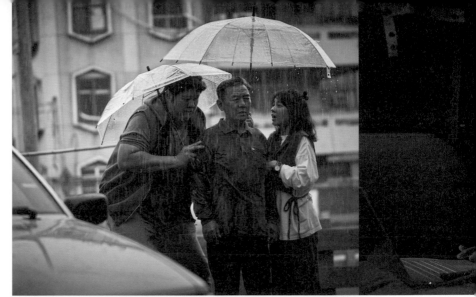

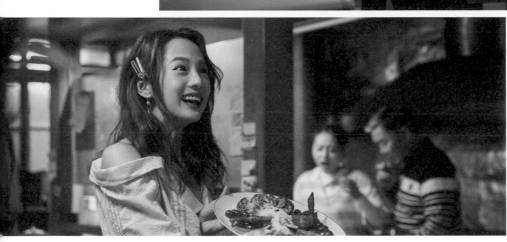

一路走來真心對待她的人。

夏芷發了十多封信給小蔦報告進度，窩在膠囊旅館的小蔦終於打開信，在 Little Bird 不放棄的精神及夥伴溫暖的文字中，淚水模糊了她的視線。

夏芷：「Little Bird 是我們的精神指標。我們很弱，我們也會犯錯，但是永遠不會放棄，學習高飛的小鳥精神。我們都在，等妳回來。」

小蔦突然帶著珍珠奶茶現身，眾人歡欣鼓舞。Little Bird 以嶄新的陣容，準備邁向新的篇章。

讓人委曲求全
拚命也要完成的
就是夢想

夏芷為了安養院的改建設計，坐輪椅貼近老人感受，被夏父嫌棄不正經，父女價值觀再次拉扯，夏語天討厭女人為了工作不顧家庭，然而夏芷只期盼做自己喜歡的工作，努力改變世界一點點，有時間陪著父親，這讓他有些動容。

二號店如火如荼籌備，各

司其職，這一次眾人齊心協力更有默契，Little Bird Coffee 順利迎來開幕。然而受到先前毒餐具影響，生意依舊冷清，夏芷後悔不該沿用原本店名，反倒是小蔦、義男鼓勵她要相信自己在做對的事情。

二號店仍被一號店的風波餘韻影響生意，郝晴朗突然帶著劇組登門 Little Bird Coffee，以幫忙宣傳的名義強硬進行戲劇拍攝。郝晴朗為了讓拍攝順利，面對女主角舒靈的各種刁難總是放低身段事必躬親。夏芷在母親身上看到，能讓人委曲求全拚了命也要完成的，就是夢想！Little Bird 珍惜這次戲劇曝光的宣傳，美季憑藉魅力讓

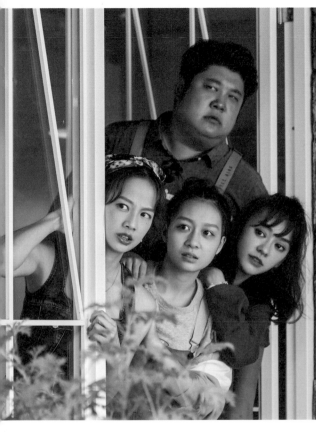

我希望十年後，還是可以做一份我喜歡的工作。這個世界因為我的努力，可以有一點一點的改變，然後，我可以繼續好好地陪你。（夏芷）

郝晴朗：「這個時候自尊不值錢，我們幹大事的人，看的是目標跟結果，重點是你看看，這麼多人在協助我，在幫助我完成我的夢想。」

夏芷：「能讓人委曲求全，還想要拚命完成的，這就是夢想。」

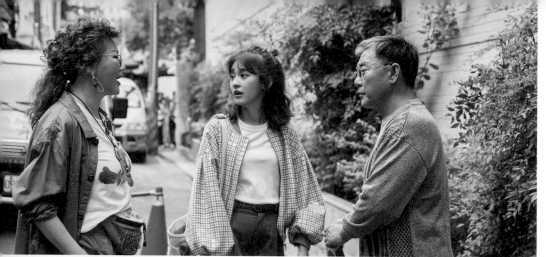

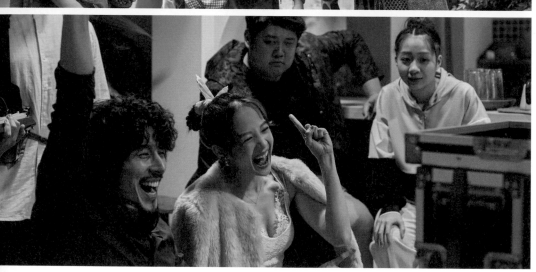

導演使用店裡餐具陳設，義
男甚至拜託郝晴朗將大結局
改在店裡拍攝。劇組在下雪
機營造的雪景中浪漫殺青，
美季也和導演開始越走越近。

小蔦享受和夥伴相處的快
樂時光，偶然瞥見花姨孤單
一人用餐，意識到權力、財
富、地位，也許也沒有那麼
重要。

夏芷、小蔦進行河闊飯店
的改建提案，自從上次開會
後，Jenny 就避不見面，僅透
過祕書傳話，不僅改弦易張
又百般刁難，小蔦不免懷疑
是因為義男的關係……　◗

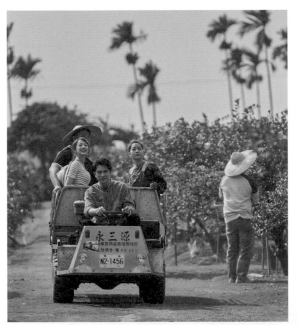

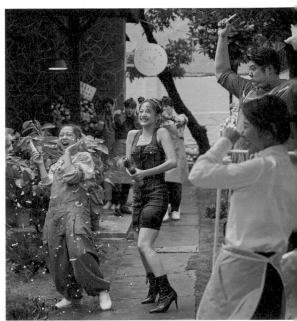

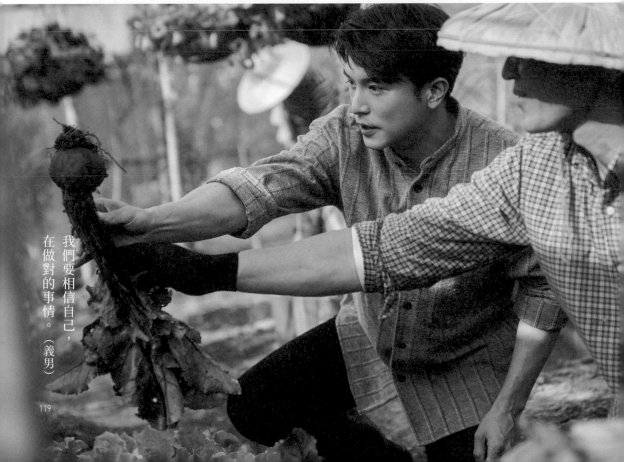

我們要相信自己，在做對的事情。（義男）

Episode 20 ｜颱風夜的內心風暴

傻子和做作女
也會有
屬於他們的幸福

美季開始和導演約會，先是阿德有意阻擋，後來又被郝晴朗攔阻，表示現在是戲劇宣傳的關鍵時刻，要約會以後再說。

颱風前夕，不知怎的，小蔦變得經常疲倦、食量增加，打著石膏的藺川想無所不用其極地留在小蔦家，疲倦的小蔦已懶得理會他。

而夏芷和義男一起到河闊飯店處理公事，颱風逼近，山雨欲來風滿樓的感覺，彷彿也將為 Little Bird 帶來不一樣的改變。

夏芷勘查完河闊飯店地形，風雨漸大，回去的陸橋已封，手機收不到訊號，對外失聯的夏芷只好先留在學校避颱。

美季和眾人忙著準備晚上

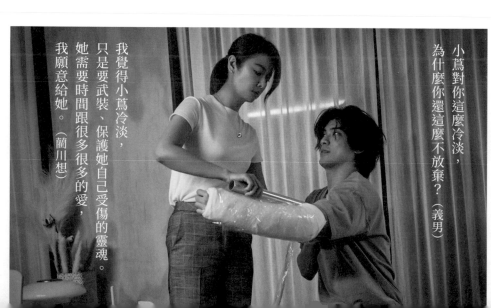

小蔦對你這麼冷淡，為什麼你還這麼不放棄？（義男）

我覺得對小蔦冷淡，只是要武裝、保護她自己受傷的靈魂。她需要時間跟很多很多的愛，我願意給她。（藺川想）

120

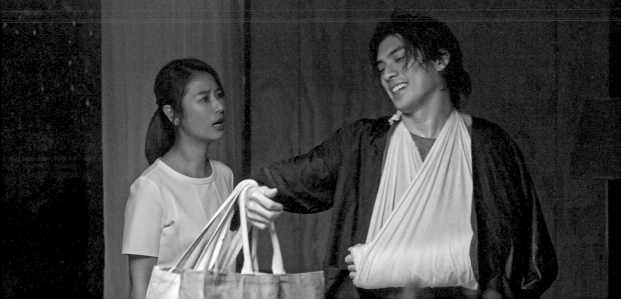

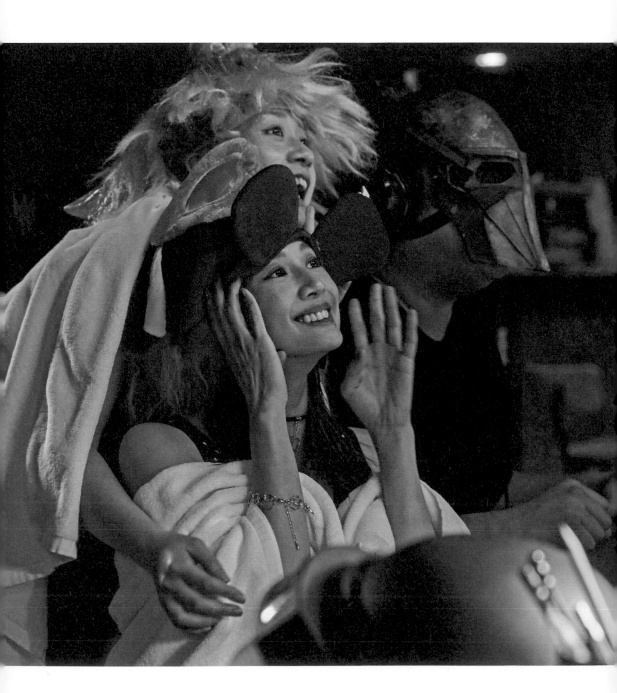

劇組慶功宴的餐點，導演卻突然說不來了，美季心有不甘地看著一桌飯菜。

颱風發威，風雨交加，Little Bird 的眾人也各自面臨著人生中的風暴。

找不著夏芷的義男來到河闊飯店巧遇 Jenny，義男希望 Jenny 不要為難 Little Bird，Jenny 勃然大怒，因為她再也無法裝作若無其事看著義男和夏芷朝夕相處。

Jenny：「你現在是憑哪一點教我怎麼談戀愛，你會愛人嗎？你分得清楚你愛的是誰嗎？」

美季、小敏和阿德火冒三丈提著飯菜來到舒靈請客的慶功宴餐廳，迎接美季的，卻是舒靈與導演說她倒貼裝清純的嘲諷。大雨中，美季拎著便當頭也不回地走，小敏、阿德擔心地緊跟在後，狼狽不堪的美季在雨中徒手抓飯菜吃，怨懟自己總是識人不清。

夏芷從村人對話發現河闊

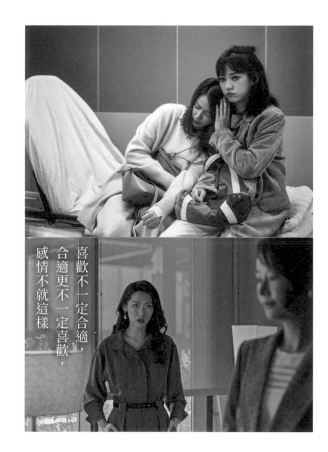

喜歡不一定合適，合適更不一定喜歡，感情不就這樣。

飯店有土石流的風險，於是颱風過後，便和小蔦來勸 Jenny 停止開發改建，Jenny 情緒爆發大罵夏芷假正經，小蔦決定找 Jenny 解約，已經有裂痕的合作關係，就不需要勉強了。

小孩會一點一滴
吃掉母親的時間
體力還有鬥志

郝晴朗的新戲開播，Little Bird Coffee 因此聲名大噪、大排長龍，眾人忙得不可開交，卻也對這展翅高飛的氣勢感到振奮。

夏芷和義男勸說小蔦應該與蘭川想說清楚，但小蔦無時無刻感覺飢餓、腦糊詞窮、容易情緒激動，更逃避著與蘭川想見面。

蘭川想見小蔦因他而困擾，連家都不回，決定歸還手上鑰匙，再也不會叨擾小蔦的人生。

蘭川想：「這是妳家鑰匙，人生很短，我真的希望妳開心。」

小蔦：「很好，大家都專注在自己想做的事情上，我本來就是為工作而活的。」

小蔦：「妳一碰到問題不也是發呆就是吃，也不跟人分享，你們這種把什麼事都放在心裡的，就是家庭失和的後遺症。」

隨著戲劇熱播，Little Bird Coffee 生意大好，時不時有客人排隊糾紛，店內人仰馬翻，小蔦與夏芷忙忙著在外開發餐具，還好有義男冷靜地出謀劃策、穩定眾人軍心。

戲劇播出完結篇，眾人感動不已，連原先嫌棄的夏父也將男女主角相擁畫面聯想到他和楓姐，哭得一把鼻涕一把眼淚；郝晴朗終於完成屬於自己的夢想大業，在酒吧看著電視機淚流滿面。

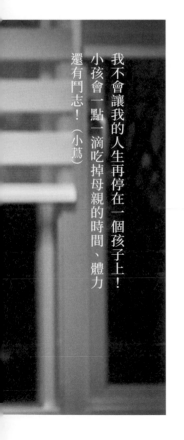

我不會讓我的人生再停在一個孩子上！
小孩會一點一滴吃掉母親的時間、體力
還有鬥志！（小蔦）

咖啡店座位搶手，美季在店門口架設雪花機，讓客人也感受劇中浪漫。在白雪紛飛的門口，美季意外和其中一位顧客楊正龍四目相接，兩人相談甚歡。

小蔦將自己鎖在廁所不出來，藺川想擔心小蔦，破門而入，這一撞也撞出了小蔦隱瞞的事實。楓姐把自閉症的又霖帶來 Little Bird Coffee，又霖莫名哭鬧，拿頭撞地，造成一陣騷動。楓

姐不停流淚道歉，以為又霖有狗陪伴的經驗，可以多接觸正常生活，沒想到還是惹禍，這讓夏父對這對努力生存的母子更加心疼。

小蔦再度關上內心的門，任憑藺川想守在家門口，眾人為她送來的便當也不得其門而入。從門口傳來藺川想的吉他聲，讓小蔦想起那個曾產後憂鬱而力不從心的自己。

楊正龍又來到店裡，苦惱

著如何彌補和女兒的關係，美季直率分享自己的年少輕狂，讓楊正龍對直言不諱的美季更生好感……

Episode 22 — 愛是最大的力量

婚姻是
兩個人一起變老的事

咖啡店內的服務生老高時不時盯著阿德，認出阿德就是知名電競冠軍，戴上面具的阿德在直播時居然能滔滔不絕講話。這意外的身分揭露，讓阿德不得不先溜為妙。

關在房內的小蔦想起養育小雛那段勞累不堪、淚流滿面的日子，婆家的壓力終止出國進修的計畫，最後她還是和梁寒離了婚。

雷震宇出現在咖啡店，開口就是跟楓姐要錢，被人高馬大的阿德嚇跑。夏父護送楓姐回家時，遇到在附近徘徊的雷震宇，兩人扭打一團，楓姐要夏父再也不要插手他們的家務事。隔日，楓姐全身傷痕累累。

因為小雛的鼓勵，重新振作的小蔦，想到未來 Little Bird Home 概念，是帶給下一代無污染的環境，可以利用咖啡店先試驗無垃圾的目標，從環保包裝、廚餘的再利用著手。

愛神彷彿來到 Little Bird，眾人不知不覺都被愛神射偏了箭。

客人在網路上抱怨又霖哭鬧的事，阿德生氣地公告，Little Bird Coffee 自此為自閉症孩童成立VIP座位，眾人欣慰阿德如此正義的舉動。而正好來店裡的楊正龍，也表達要長期認養VIP座位的消費，讓美季讚嘆。

小敏看穿阿德喜歡美季的心意，勸他再不趕緊跟美季告白，就來不及了。阿德落

妳那麼厲害教我啊，
用妳的下半輩子教我。（藺川想）

你就只會用以德報怨的成語啊。（小蔦）

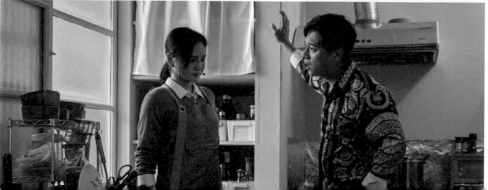

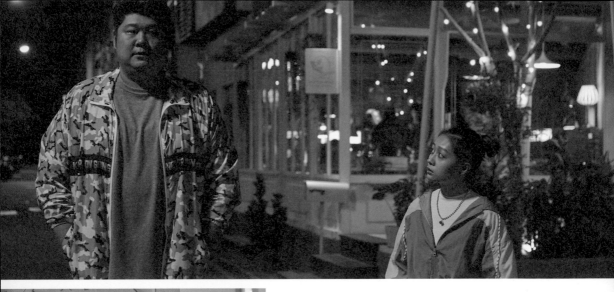

寞離開，看在小敏眼中也是悵然。

楊正龍再次來到咖啡店，這一次是來跟美季告白的，並提出以結婚為前提的交往，讓美季受寵若驚。而夏芷看著夏父再度被楓姐拒絕、鬱悶寡歡的模樣，這才意識到，自己疏忽了照顧父親退休後的心情。■

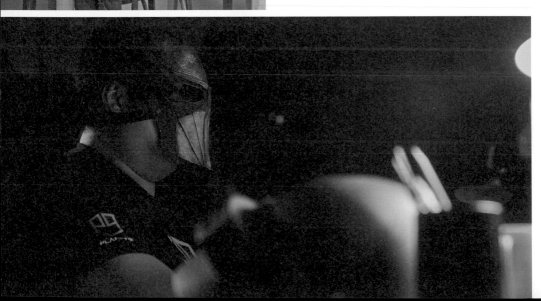

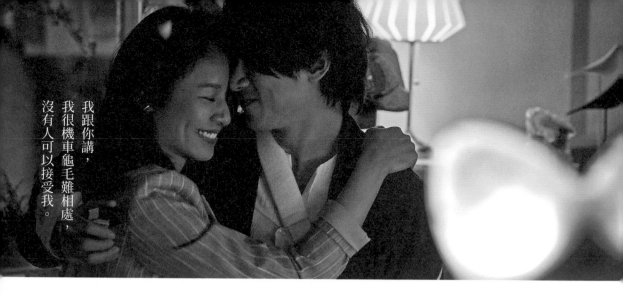

我跟你講，我很機車龜毛難相處，沒有人可以接受我。

夏語天：「妳每天在外面那麼忙，沒辦法體會一個人在家裡待著，一個人看書，一個人看電視，一個人吃飯，一個人看報紙，孤獨跟寂寞就像潮水一樣撲過來。也別嫌我話多，這都是我一個人在家練出來的。」

131

Episode 23 | Happy Childhood

那些簡單的美好
一直在你的潛意識裡

就在 Little Bird 眾人歡欣鼓舞討論著新餐具的名稱時，一個不修邊幅的男人出現在店門口，居然是消失六年的江武樹！人生的旋風颺得夏芷當場呆若木雞！

小蔦母親登門拜訪，小蔦父親罹患了老年性黃斑部退行性病變，未來恐怕看不見了，希望在失明前再見女兒一面。

面對母親的請託，小蔦糾結，長大後只記得對父親的恨與怨，為什麼忘了小時候曾有的歡樂與愛，但藺川想卻明白，寄託在 Happy Childhood 的新品名稱，就是小蔦內心的溫柔。

132

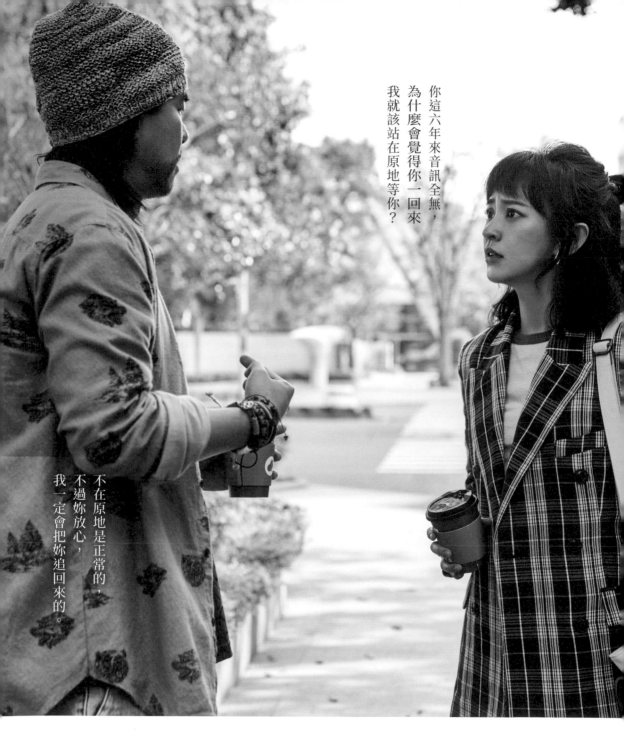

你這六年來音訊全無，
為什麼會覺得你一回來
我就該站在原地等你？

不在原地是正常的，
不過妳放心，
我一定會把妳追回來的。

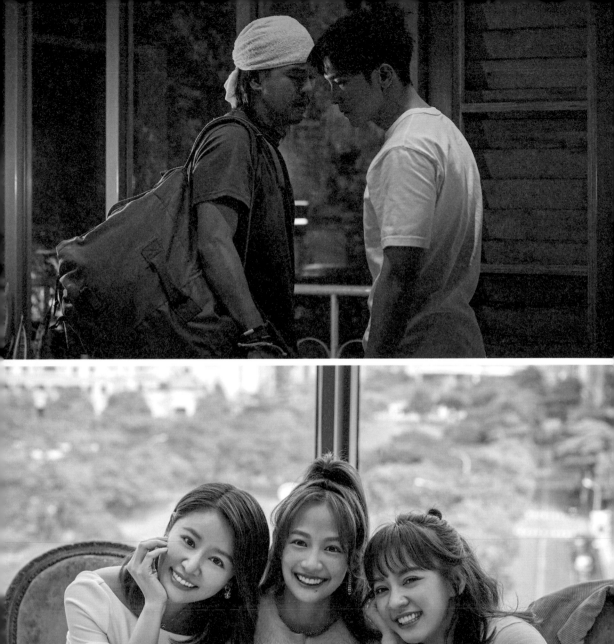
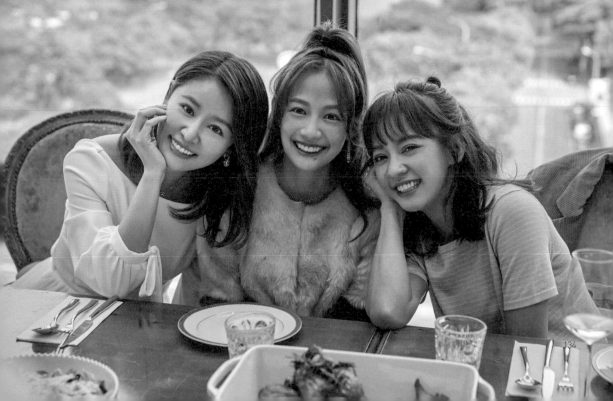

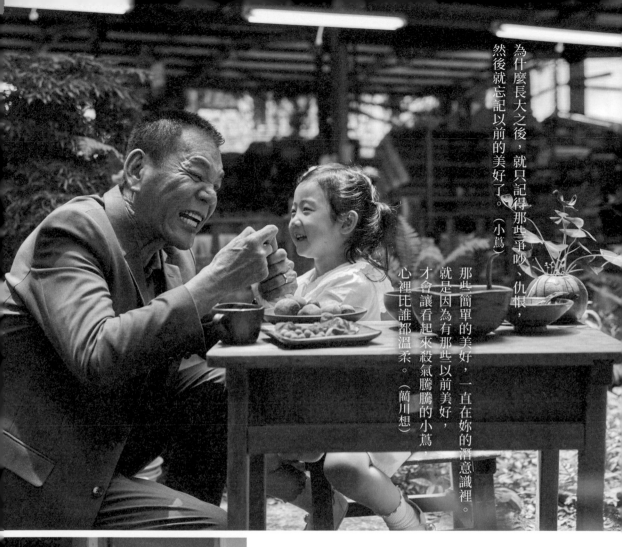

為什麼長大之後，就只記得那些爭吵、仇恨，然後就忘記以前的美好了。（小蔦）

那些簡單的美好，一直在妳的潛意識裡。就是因為有那些以前美好，才會讓看起來殺氣騰騰的小蔦，心裡比誰都溫柔。（蘭川想）

夏父面對夏芷的心再掀波瀾，只能勸說女兒她那對武樹的悸動，義男才是理想的對象。

夏語天：「沒有心跳加速，沒有急切地想見對方，那就不叫戀愛。」

而為了幫小敏助攻，美季積極地幫她改造得更有女人味，但阿德瞧見穿了高跟鞋的小敏，卻只說了「很好笑」三個字，讓小敏生氣又丟臉。

我要想一下
有沒有那麼愛你

武樹積極地用回憶殺對夏
芷發動攻勢，夏芷讓自己忙
碌在工作中迴避武樹，深怕
再被武樹拖進那個讓人癡癡
等待的黑洞。

小敏不明所以地對美季和
阿德發脾氣，獨自走在街上。
阿德騎重機遞來一張紙條。

其實那天阿德想對小敏說的
是，學美季很好笑，曾莉敏
不用學美季也會有人愛。

此時，Little Bird 三個女人
同時面臨了女人事業中最大
的考驗：人生大事的抉擇。

楊正龍則以一顆大鑽戒向
美季求婚，並贈送一家店面
實現美季夢想中的 Bellissima
服飾店。美季不可置信地和
眾人分享喜悅，幸福來得太
突然，她一直渴望的古堡婚

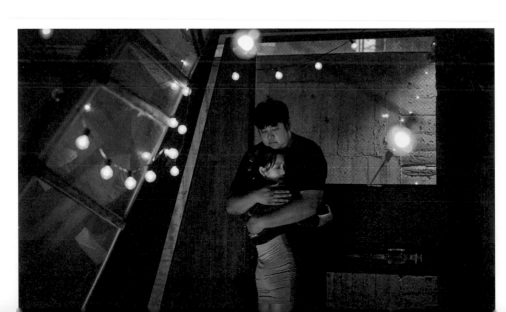

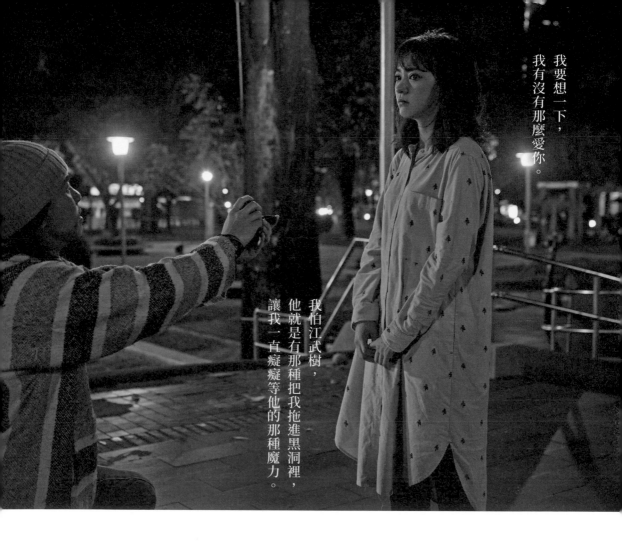

我要想一下，
我有沒有那麼愛你。

我怕江武樹，
他就是有那種把我拖進黑洞裡，
讓我一直癡癡等他的那種魔力。

禮就在前方。

Little Bird 步上正軌終於有盈餘，小蔦將自己的股份分給大家，這是眾人努力應得的，東國集團此時也看中了夏芷之前規劃的「綠色天堂」企劃案，希望能跟 Little Bird 合作。

武樹依然在夏芷工作時痴纏，遇到來送宵夜的義男，武樹不滿義男在他背後對夏芷說三道四，兩個男人醋意爆發一陣扭打。

美季召開會議，宣布自己要離開 Little Bird 去結婚了，而小蔦也告知二號店計畫暫停，因為阿德也不做了！接連的消息重挫了 Little Bird。

郝晴朗酒醉大哭大鬧，自從她的戲紅了，每個人都來

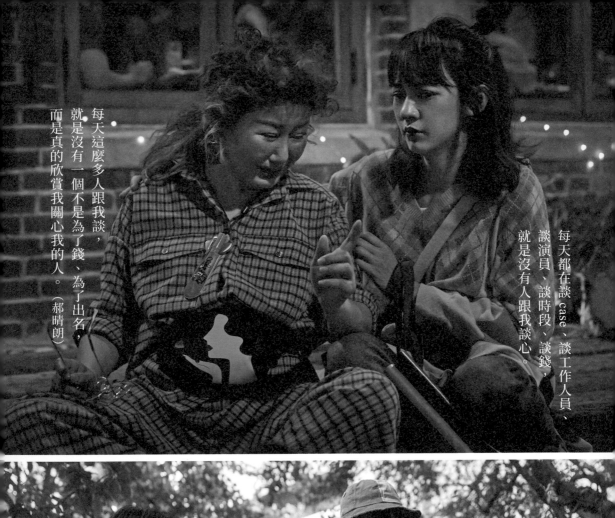

每天這麼多人跟我談，就是沒有一個不是為了錢、為了出名，而是真的欣賞我關心我的人。（郝晴朗）

每天都在談 case、談工作人員、談演員、談時段、談錢，就是沒有人跟我談心。

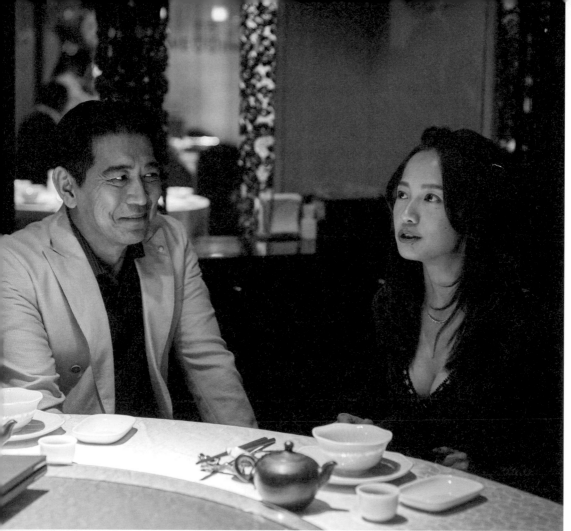

跟她談錢、談工作，就是沒人要跟她談心。

夏芷打算和武樹說清楚，卻見武樹親密摟著一名女子，夏芷一怒之下，便把義男帶到旅館示威。房裡，夏芷痛恨自己把義男當工具人，義男卻說了整晚的笑話逗她開心。這個什麼都沒發生的一晚，鄭義男貼心的舉止讓夏芷的確有點感動。■

這裡永遠是
你們的靠山和娘家

忙碌的新品發布會這天，小蔦身體不適緊急送醫，她決定把 Little Bird 託付給夏芷和義男。然而東國集團卻對夏芷拋出橄欖枝，王家瑞提出要投資夏芷成立設計公司，希望夏芷的設計所長不要埋沒在 Little Bird 的瑣事中。

面對王家瑞的提議，夏芷確實心動，面對分崩離析的 Little Bird，小蔦雖然感嘆，但對現階段的大家來說，也許解散 Little Bird，各自去完成自己的目標是更單純且幸福。

夏芷到東國報告綠色天堂的企劃，卻無意捲入了東國集團的家族經營之爭。夏芷回到福良田，發現小農阿祥

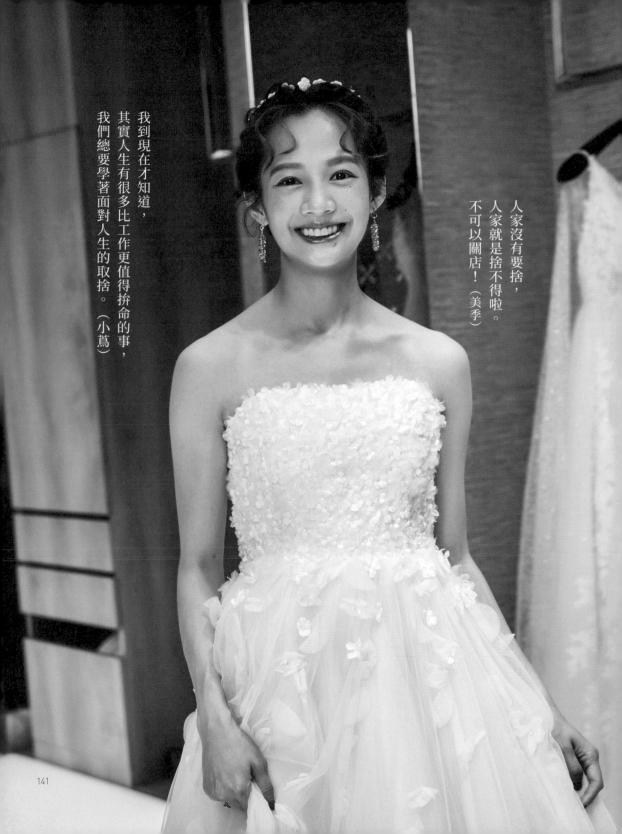

人家沒有要捨，
人家就是捨不得啦。
不可以關店！（美季）

我到現在才知道，
其實人生有很多比工作更值得拚命的事，
我們總要學著面對人生的取捨。（小蔦）

為了保護生態，抗爭大集團的開發，成為東國集團眼中的釘子戶。想起自己曾經發願的綠色天堂夢想，想起在這裡和小鳶、美季一起努力的過往，夏芷心中有了決定。夏芷、義男來到東國集團，向王家瑞的妻子陳西琳闡述綠色天堂的理念與未來展望，但陳西琳卻帶著她屬意的合作團隊出現在會議室。而東國另一派的陳東林則是不入流的好色之徒，只想開發亞洲最大娛樂城。捲入東國集團家族紛爭的綠色天堂，蒙上了不詳陰影。

而自從美季提了離職，小敏就不明所以對她發脾氣，美季找阿德吃飯，但阿德卻以電競比賽為由一直迴避。阿德與團隊訓練時，美季拎著一大袋為阿德配好的衣服前來，卻被教練擋下，美季只能隔空對著阿德大喊加油。

說散就散只剩小敏在堅持，小敏也激動落淚。

Little Bird Coffee 當初是美季、小敏、阿德一起努力，

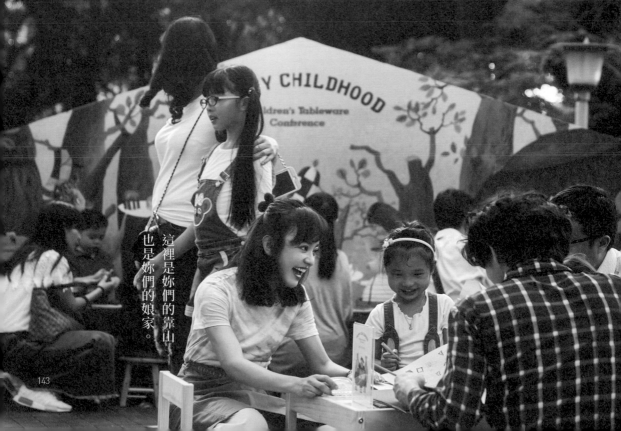

這裡是妳們的靠山，
也是妳們的娘家。

143

Episode 26 │ 命中註定的重逢

只要方向正確
終究會心想事成

美季在 Little Bird 的最後一天，眾人替她慶祝，送上她最愛的烤鴨，要美季一直保持這麼油膩膩的幸福！捨不得離開 Little Bird 的美季哭得停不下來，她也對楊正龍坦白，自己並不確定他是不是對的那個人。

小敏則對阿德告白了，雖然知道阿德只把自己當妹妹，但是希望阿德跟她一樣，能夠勇敢大聲的告訴自己所愛的人，阿德聽了便激動地跳上重機。

義男因同時處理許多案子、長期勞神又飲食不正常，終於忍不住腹部疼痛倒下，這才發現是闌尾炎引發腹膜炎，需要馬上開刀。義男昏沉醒來，看見打掃房間的

Jenny 時，心中有些愧疚。

王家瑞發現是太太陳西琳把阿祥縱火案栽贓給親弟弟陳東林，因而決定離婚並離開東國集團。陳西琳找上夏芷，懷疑丈夫就是念念不忘與夏芷模樣相像的前女友。

而夏芷看著失控抱怨的陳西琳，卻想到了也需要有人珍惜與理解的母親郝晴朗，這才發現失聯許久的郝晴朗，感冒已嚴重到轉成肺炎。

夏父努力教著又霖學游泳，不願去探望郝晴朗，虛弱的郝晴朗對夏芷坦言，驀然回首，無人陪伴自己左右，難道她和夏語天真的沒有機會？夏芷卻鼓勵她聯誼、不要委屈自己，因為工作中的郝晴朗是那麼吸引人，何必

144

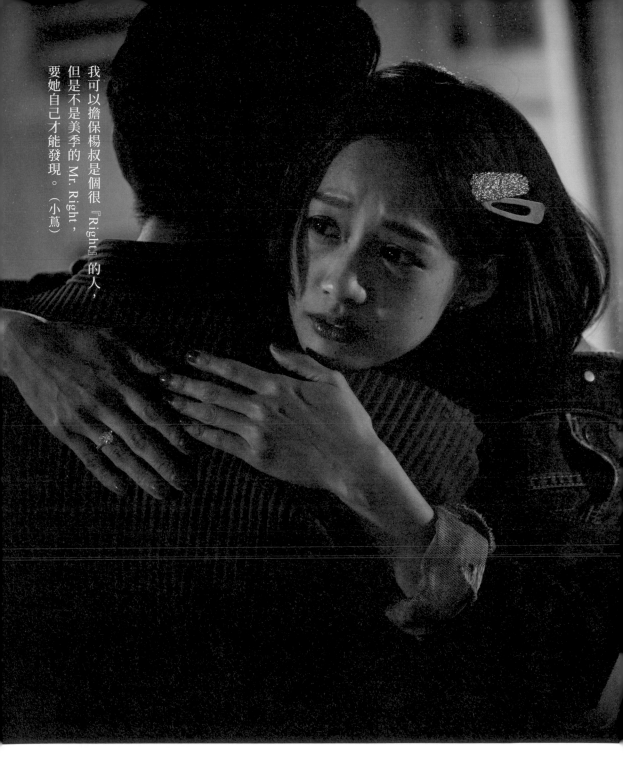

我可以擔保楊叔是個很「Right」的人，但是不是美季的 Mr. Right，要她自己才能發現。（小蔦）

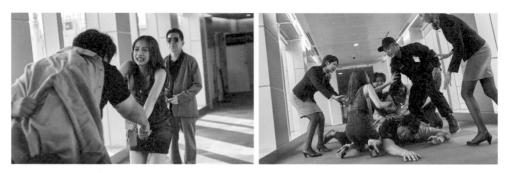

阿德：「美季妳是耀眼的天上那顆星，我不敢直視妳，但是每次靠近妳，我全身的毛細孔就會爭先恐後地說我愛妳。我對我的軟弱感到羞恥，知道自己配不上妳，但我要跟妳說，林美季，我愛妳！。」

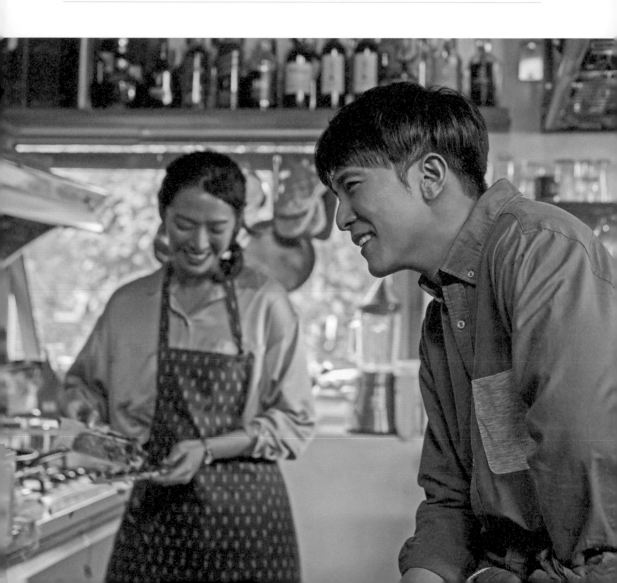

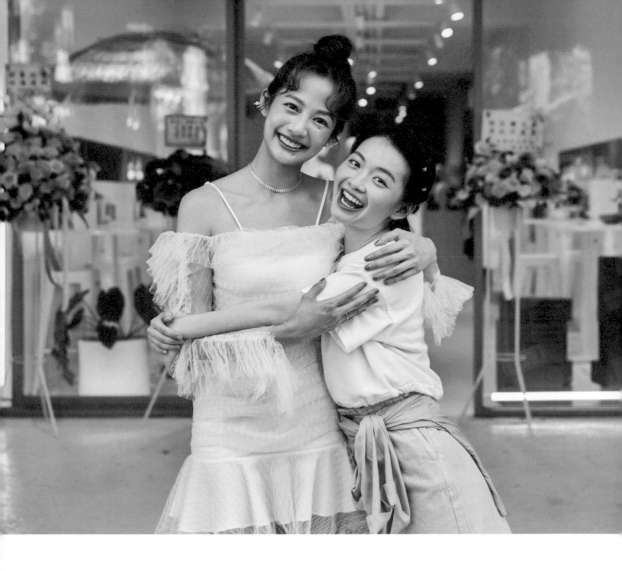

單戀一根喜歡別人的枯草。

只要方向正確，不放棄努力，依然會往心中所想的地方去。

這群小小鳥們還有好多計畫，Little Bird Coffee 分店、仁和安養院改建、美季夢想中的服飾店。女人們繼續努力著，她們成為了彼此事業的好夥伴，大家的故事仍然不停前進……

幕後
製作歷程

Behind the Scenes

Little Bird 辦公室

確定場景後，前置搭建到陳設時間約兩個月；預算一百四十萬左右。

Q 在色系上、陳設上，如何表現三女主的風格？

從小蔦家、Little Bird 辦公室，到將來女主們開的一號店咖啡店，我們一直將主色系圍繞在米灰（小蔦）、粉橘（美季）、湖水綠（夏芷），用以分別象徵三個女主。

從小蔦家內幾乎沒有綠意生機的植栽，到 Little Bird 辦公室空間並創立也是由小蔦主導的，所以空間整體是小蔦家米色系和木頭材質來來延伸，但因為夏芷和美季進入她的生活而變得越來越有生機，

所以輔以大量綠色植栽和陽光容易穿透的玻璃屋空間。

美季的辦公位子最靠近門面也適合她的外放個性，粉紅色個人用品毫不掩飾地布滿桌面；夏芷則是被滿滿的工具資料書籍圍繞，營造出工作狂的角色；小蔦的辦公空間則是相對冷靜的冷調、精簡桌面，背後還刻意有一幅鳥意象的畫作，搭配著格言：

"A bird sitting on a tree is never afraid of the branch breaking because her trust is not in the branch but in her own wings." ──從色系到環境都去呼應小蔦很《一ㄣ的個性。

4

3

5

6

8

7

1 LOGO 設計展現典雅穩重氣質為公司形象 **2** 顏色設定主要走大地色系 **3** 名片設計 **4** 文件夾設定 **5** 一號店餐具包裝（紙袋） **6** 一號店餐具包裝 **7** 一號店產品型錄（內頁）**8** 一號店產品型錄（封面）

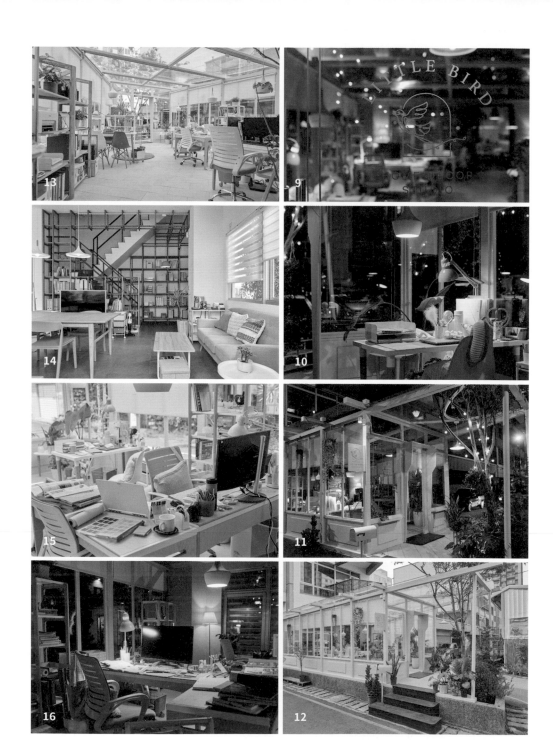

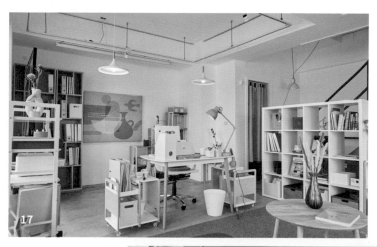

Q 當初會選擇綠光范特喜地點的原因？

綠光范特喜這個地點正好是三角形的路口交會處，除了是台中年輕文創商圈的地標之一，相較於其他商圈它更是鬧中取靜、傳統老住宅區中的幾間店舖，而這種不是太主流又太商業的台式日常氛圍，很適合女主角們的人設。

Q 執行和拍攝上遇到什麼困難？

執行和拍攝上的困難以為會比其他場景少，但依舊很多……免不了的施工噪音為周遭住戶帶來打擾，對周圍店家鄰居真的很抱歉，以及因為周遭都是餐飲店家，也免不了小強大隊在我們夜

153

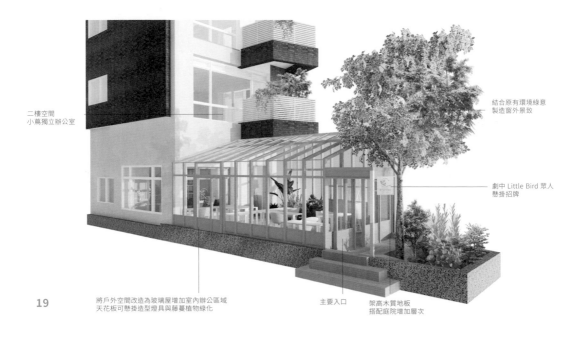

二樓空間
小鳶獨立辦公室

結合原有環境綠意
製造窗外景致

劇中 Little Bird 眾人
懸掛招牌

19

將戶外空間改造為玻璃屋增加室內辦公區域
天花板可懸掛造型燈具與藤蔓植物綠化

主要入口

架高木質地板
搭配庭院增加層次

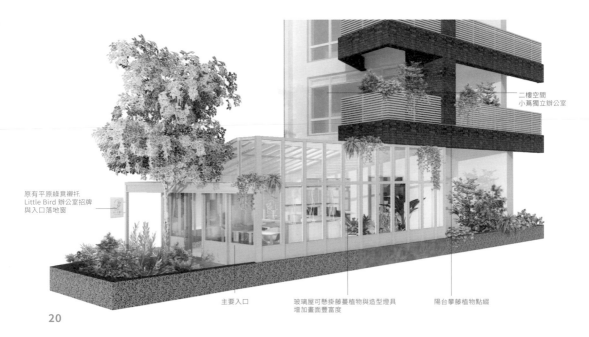

二樓空間
小鳶獨立辦公室

原有平原綠意襯托
Little Bird 辦公室招牌
與入口落地窗

主要入口

玻璃屋可懸掛藤蔓植物與造型燈具
增加畫面豐富度

陽台攀藤植物點綴

20

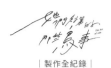
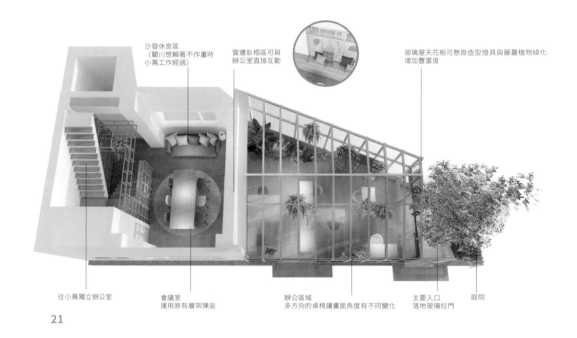

沙發休息區
（蘭川想賴著不作畫時
小蔦工作經過）

窗邊臥榻區可與
辦公室直接互動

玻璃屋天花板可懸掛造型燈具與藤蔓植物綠化
增加豐富度

往小蔦獨立辦公室

會議室
運用原有層架陳設

辦公區域
多方向的桌椅讓畫面角度有不同變化

主要入口
落地玻璃拉門

庭院

21

19 20 21 Little Bird 辦
公室空間初步規劃

間陳設期間不斷來串門子，
拍攝期間則是週末小市集互
相影響打擾⋯⋯等。

Q 過程中有趣的事？

Little Bird 辦公室場景對面
就是有名的臺虎精釀酒吧，
陳設期間因為我們頻繁地出
現和消費，店員會給我們優
惠（小確幸）；另外我們有
個特規的美式戶外郵筒，因
為突然被車撞壞，對面的義
大利麵店家老闆突然二話不
說，把一模一樣的古董拿出
來借我們使用到拍攝完；還
有從白天到晚上的陳設期間，
會一直有遊客路人經過，推
門問「營業了沒」、「可否
看菜單」等等。

🔲

Little Bird 一號店

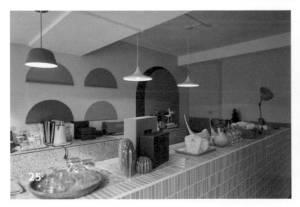

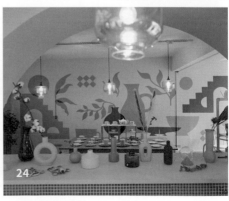

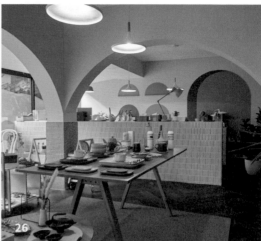

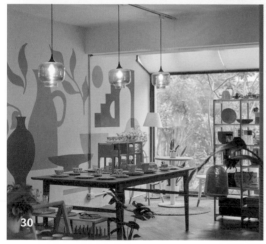

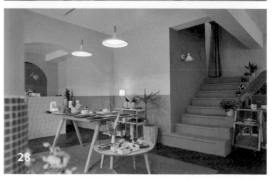

22-30 Little Bird 一號店空景圖

夏館子／Little Bird 二號店

私房小廚　中式料理　夏館子

1　電話：04-23780205　營業時間：11:00-20:00

Q 夏館子從無到有搭建的時間？

大約三十天左右，其實搭建過程一波三折，貫穿到取得屋主同意並簽約，以及過年前後叫不到工班和要趕工的期間。

Q 大約預算？

大約百萬。

Q 當初設計時有哪些特點？例如對標什麼樣的台式小餐館、廚房有特別做出陳年的油膩感、保留原本日本平房的結構之類的。

選擇這個地點最主要的原因其一是，真實的日式老宅及有趣的空間格局，其二是非常傳統常見的台式地板；

我們希望可以從這些元素傳達一種精神延續與台灣風的傳承：從夏館子到 Little Bird 咖啡店。從上一代長輩到下一代年輕人，從傳統老派食堂到轉型文青店。

特別值得提出且玩味的是，這次請了非常資深知名的質感師團隊（註：法蘭克質感工作室）來幫我們做夏館子的陳舊感，我們也不斷在台中各區與餐飲店家交涉：以「新換舊」的方式取得了油膩的鍋鏟盆器、電視架角鋼、滿滿油垢的牆面防油鋁箔紙、卡了灰塵的工業電風扇、用了許久的醬料罐、已生鏽的收納層架、擱置不用的落地燈箱招牌……等；連盆栽群都是向老園藝店挖

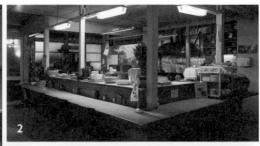

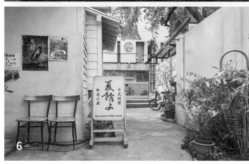
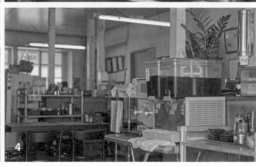
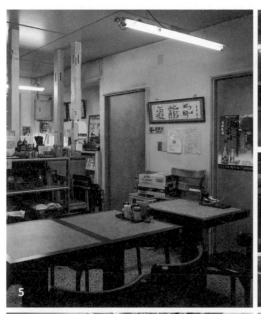

了一整角老闆任其生長，甚
至不解我們為什什麼要買賣
相不好、舊又破的盆栽。我
們也蒐集二手家具，再自行
改裝貼皮成傳統風格，還有
找泛黃老畫框，用來搭配訂
製的夏館子花鳥字；距離交
景前幾天，甚至會有路人走
進來問賣什麼、能不能看一
眼菜單，我們都覺得既好笑
又滿足。

註：資深知名質感師陳新發，其
團隊「法蘭克質感工作室」的作
品有《Kano》、《沈默》、《健
忘村》、《賽德克巴萊》、《少
年Pi的奇幻漂流》等。

1 夏館子 LOGO
2-6 劇中現場空
景照

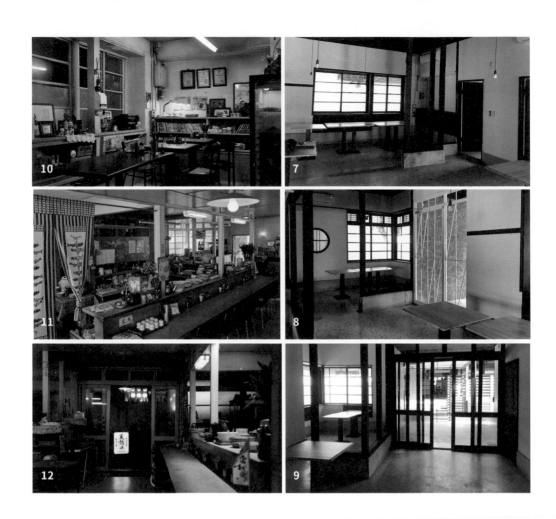

10

7

11

8

12

9

Q 「新換舊」是以新的鍋碗瓢盆，向餐飲店家換他們舊的東西嗎？店家一開始有覺得是詐騙嗎？

店家一開始都不信，正常人都是想要舊換新，怎麼會有想要換舊這種事。我們從劇組住處附近常去用餐的店家開始下手，之後再擴展到場景附近的店家，兩、三次後知道我們是真的在施工，這才相信。

Q 原本日式老宅的屋齡？

是一九三七年的房子，那一區在日治時期被暱稱為大和村；因靠近台中州廳，所以日本人建了大批日本和式官員宿舍，也是當時日籍高級公務員宿舍，平房居多。 ◼

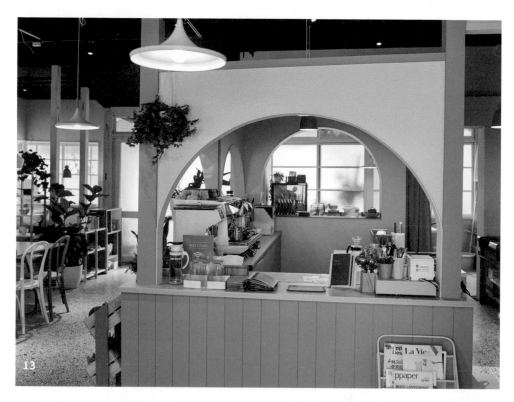

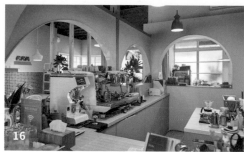

7 8 9 夏館子原始屋況 10 11 12 夏館子劇中場景空景 13-16 夏館子同一個場景,拍攝完畢後在短時間內重新施工裝潢為 Little Bird Coffee,打造劇中粉嫩清新的網紅咖啡廳。

S.U.N 集團／旗下設計部門 EARTH.

1

2

4

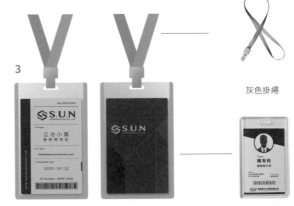

3

灰色掛繩

直式壓克力證件套

6

5

1 S.U.N LOGO 設計 2 S.U.N 主要走冷色系，以藍灰色階套用公司形象視覺 3 S.U.N 識別證設計 4 S.U.N 名片設計（小蔦向義男交換名片時使用）5 S.U.N 公版 PPT（供有使用到會議室場景使用，有投影幕）6 S.U.N 文件夾（小鳥手上的總經理行程表及訪綱）

7

8

11

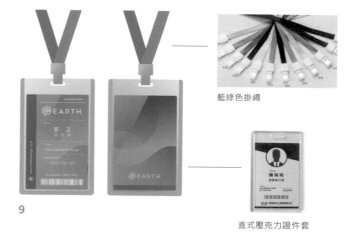

9

藍綠色掛繩

直式壓克力證件套

7 EARTH. LOGO 設計 8 EARTH. 以藍綠色為主，代表環保、活力、自然的概念 9 EARTH. 識別證 10 EARTH. 文件夾（夏芷手上抱的文件＋特陳使用）11 EARTH. 公版 PPT（會議場景使用，例：S.U.N 集團 30 週年慶發布會議）

10

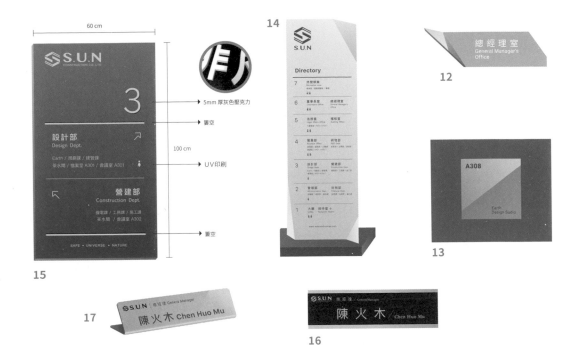

14

15

12

13

17

16

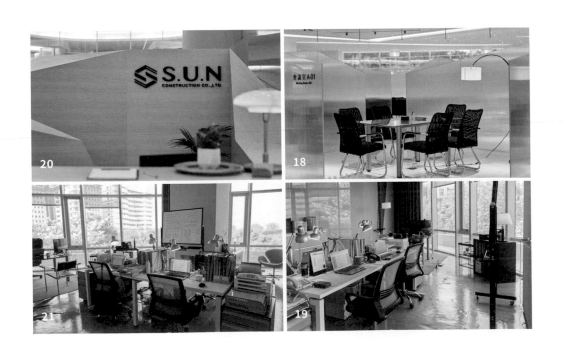

20

18

21

19

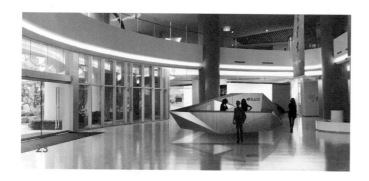

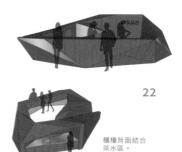

22

櫃檯背面結合
茶水區。

23

25

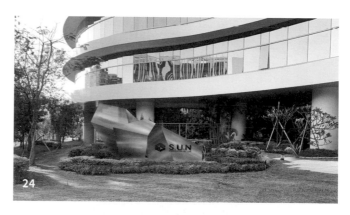

24

27

26

12 13 S.U.N 辦公室門牌 14 15 S.U.N
樓層簡介看板 16 17 S.U.N 辦公室桌
牌 18 19 20 21 S.U.N 集團入口櫃檯／
辦公室空景 22 以不同高度的折面作為
桌面、形象主牆、收納櫃，不同視角觀
看有造型變化。木質與金屬拼接加強
折面層次 23 大廳櫃檯意象 24 1F 入口
意象 25 正面 26 右側面 27 左側面 28
EARTH. 辦公室空景

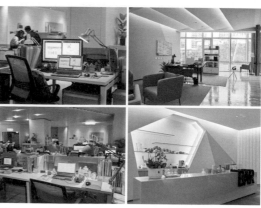

28

金創銀行

1

2

4

3

8.6cm

鄭義男 Zheng Yi Nan
RM · 000 · 18712

部門 Dept.	部門編碼 Code	
企業金融處	J1607	Verify Date by scanning
職位 Position	有效日 Card Expiry	
助理	12/01/3027	www.jinchuangbank.com

5.5cm

1 金創銀行 LOGO 2 金創
銀行視覺顏色設定 3 金創
銀行識別證設計 4 金創銀
行名片設計（義男剛調部
門，與財務長、小鳥交換
名片時使用）5 金創銀行
PPT 簡報公版設計（義男
簡報安養院的貸款計畫）
6 金創銀行文件夾設計

6

5

製作全紀錄

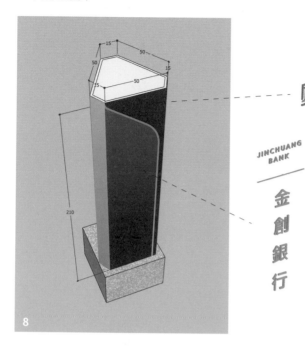

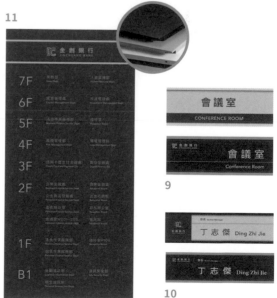

7 8 金創銀行外招牌 9 10 辦公室門牌
／桌牌 11 12 樓層指引牌

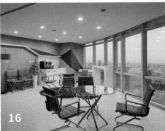

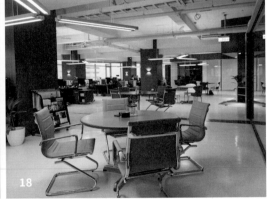

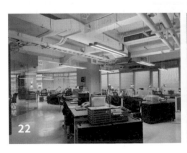

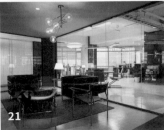

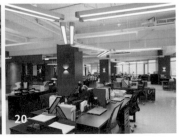

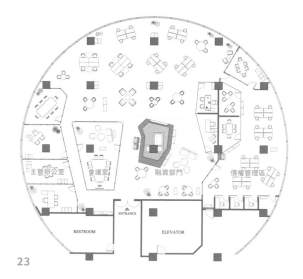

主管辦公室　會議室　融資部門　債權管理區

ENTRANCE

RESTROOM　ELEVATOR

23

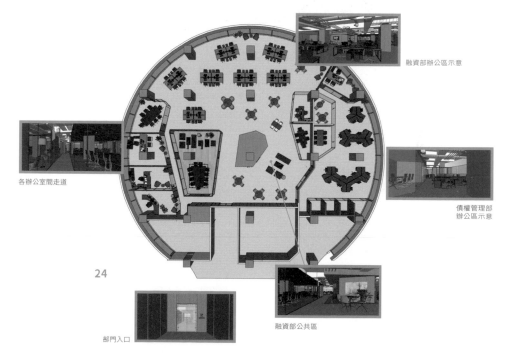

融資部辦公區示意

各辦公室間走道

債權管理部
辦公區示意

24

部門入口

融資部公共區

13 金創銀行戶外空景 14-22 金創銀行內部空景
23 空間初步規劃 24 玻璃隔間、牆面貼木皮，
地面鋪辦公地毯，搭配辦公桌椅陳設

小蔦家

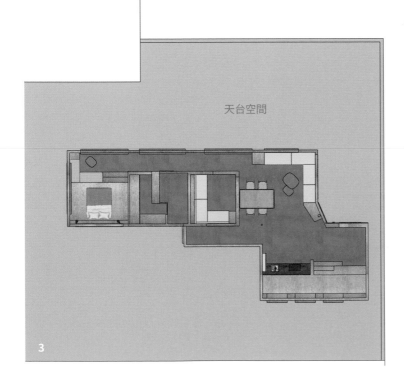

天台空間

1 2 一開始規劃小蔦是住頂樓加蓋，但一般的頂樓加蓋大多空間狹窄不好拍攝，而小蔦在劇中的設定，住的房子又不能太克難，所以為了打造出「頂樓加蓋的小豪宅」，便直接找一處天台自行搭建而成。

3 空間初步規劃與搭建範圍示意圖

4 5 6 氛圍偏無印的簡約俐落風格 7
8 客廳餐廚／臨時辦公區／通往臥
房及更衣室之走道 9 10 臥室 11 小
蔦家玻璃落地窗外側 12 客廳區域

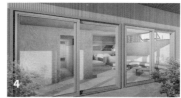

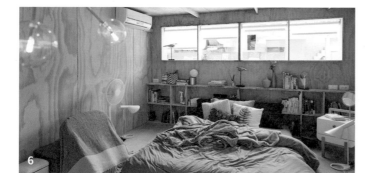

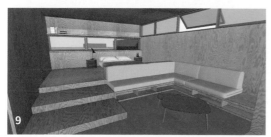

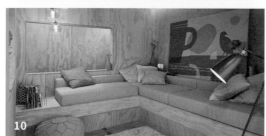

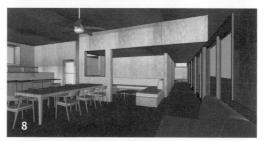

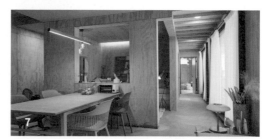

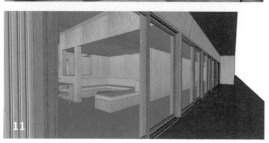

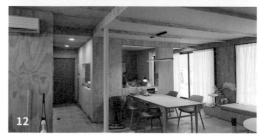

工作
團隊名單

The Work Team

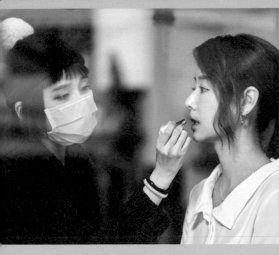
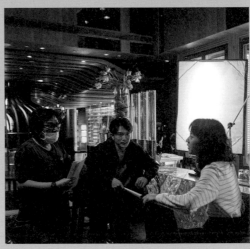

感謝所有重量級的戲骨、戲精、實力派、新生派、男神女神們的加持,因為喜愛劇本,因為對主創的信任,因為友情相挺,讓這部劇能夠動員了台灣半個演藝圈,她/他們讓每個角色有了真實的生命⋯

【演出名單】(依出場序)

陳意涵/夏芷

林心如/公冶小蔦

簡嫚書/林美季

邱澤/鄭義男

梁家榕/崔台楓

李立群/夏語天

藍心湄/郝晴朗

柯有倫/江武樹

林志儒/庚恩澤

宥勝/庚龍玕

李元元/卯真倪

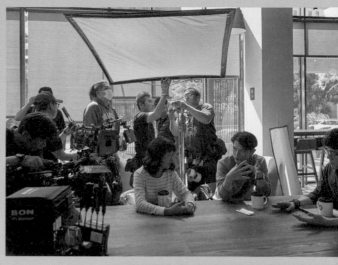
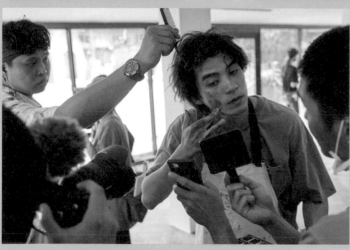

林哲熹／藺川想
哈孝遠／游德永
安乙蕎／曾莉敏
李杏／江明媚
高捷／楊正龍

【特別客串】（依出場序）

丁國琳／陳姐
羅時豐／陳火木
李國超／丁部長
黃鐙輝／James
謝麗金／財務長
尹昭德／廖北川
馬國賢／王部長
馬國畢／Ken
鄧志鴻／熟客爺爺
巫建和／熟客孫子
廖慧珍／May姐
黃采儀／李院長
邱志宇／Q毛

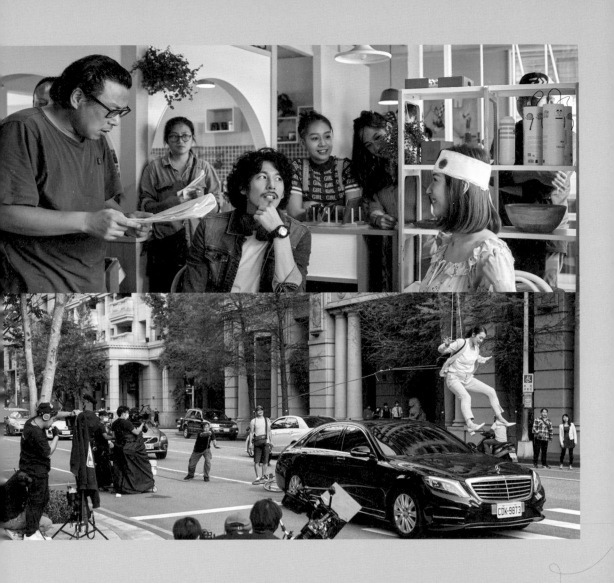

洪晟文／孫董
張瓊姿／小蔦媽
邱德洋／喬瑟夫
張耀仁／Peter
小亮哥／義男父
于子育（琇琴）／義男母
林思宇／義鈴
蘇達／李大目
童毅軍／二伯
大飛／義銘
吳宏修／阿祥
葛蕾／Lora
吳朋奉／美季父
詹宛儒／林美瑤
庹宗華／Michael 叔
陳采恩／張雅凌
張書豪／大田
許韶芬／徐姐
高雋雅／彭潔
嚴藝文／花姨

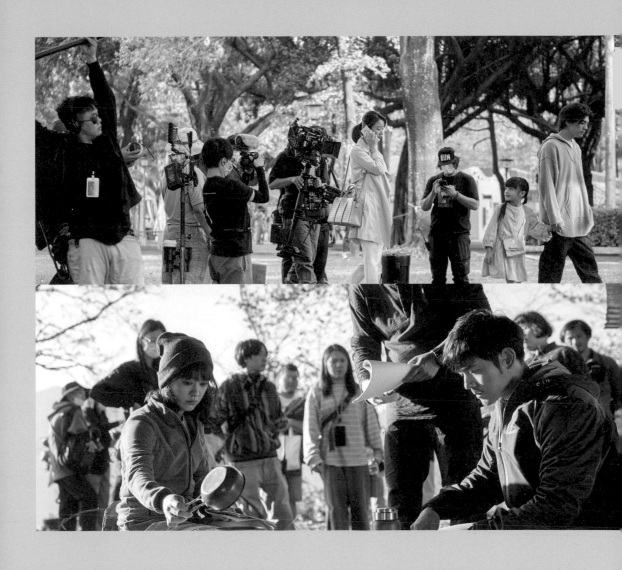

賈孝國／營運長

姚淳耀／經理

巫宗翰／花姨特助

丁梅卿／劉阿嬤

羅思綺／倪叔叔

李珞晴／丁太太

鄭又菲／小雛

陳彥壯／阿賓

張翰／白麗

陳品兒／梁寒

龍劭華／小蔦父

鄭人碩／雷震宇

謝恩慈／雷又霖

郭鑫／導演

鄒承恩／金塵

方志友／舒靈

邱永騰／秦秘書

嚴浩／男二

邵奕玫／楊庭譽

陳家達／王家瑞

【聯合演出】

張再興／陳東林
謝瓊媛／陳西琳
陸弈靜／陳董
邱昊奇／燕陽兆

孔令元　　賴澔哲
羅宏任　　仇千可
鴻狄　　　陳星儒
葉蕙芝　　王嵐申
焦曼婷　　胡瑋杰
汪奇威　　劉昕昊
郭大睿　　林沛穎
陳榕姍　　張紹琛
邵玉蘭　　中山迅
程政均　　畢志綱
翁嘉駿　　胡皓翔
張育綺　　梅駿騏
李香均　　馬國堯
李維　　　黃國峰

178

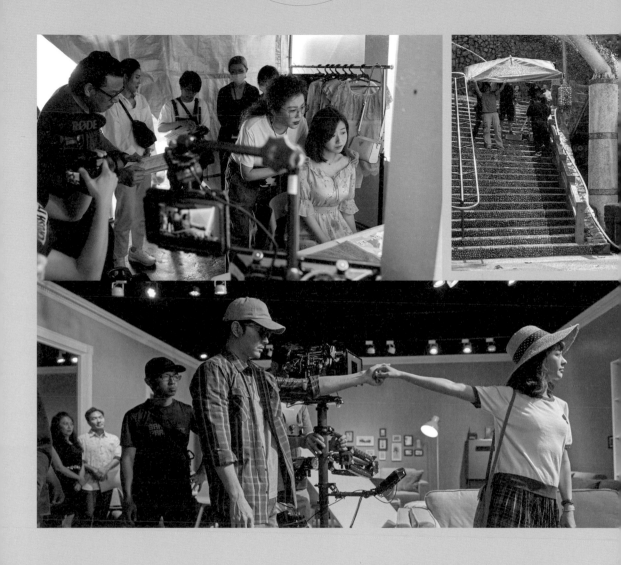

邱意云　　許毓庭

王俊傑　　李榮芳

黃楷文　　施爲中

高雨瑄　　賴仲由

吳碧蓮　　李丞彥

馬瑞鴻　　張劭宇

謝肇明　　李志彬

黃政雄　　盧子文

廖家逸　　馬志豪

邱銘宸　　童鈴雅

曾馨　　　李奎鋒

劉昌翰　　林冠宏

王芋茵　　十家誠

王一安　　鍾冰

黃暉策　　黃任璽

李宗誠　　黃子玲

張皓瑀　　蔡宜真

洪毓璟　　吳秉翰

簡丹　　　鄭凱

劉寶成　　陳俊成

179

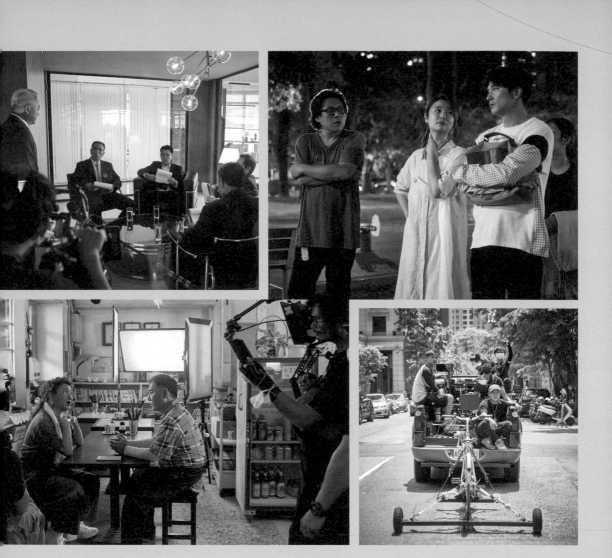

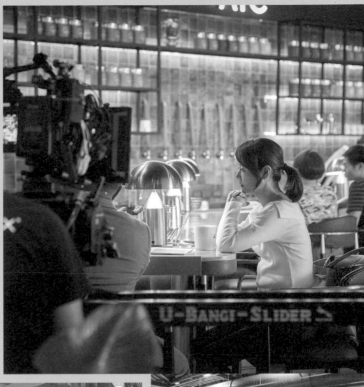

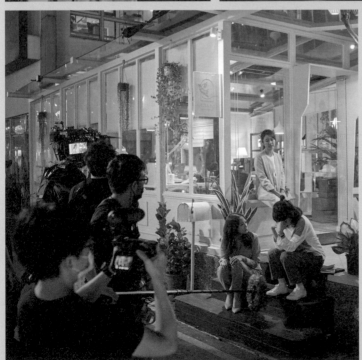

王詩淳　　　陳雅慧

葉子綺　　　宮瑞君

范姜泰基　　陳禹衡

范智恩　　　陳妤柔

哈寶寶

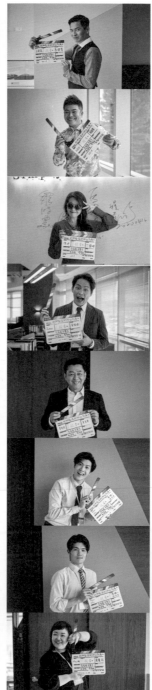
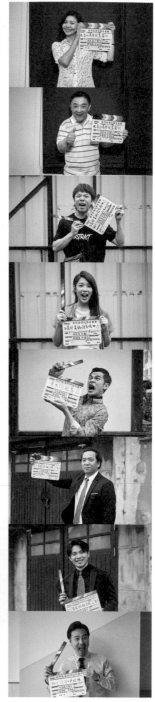

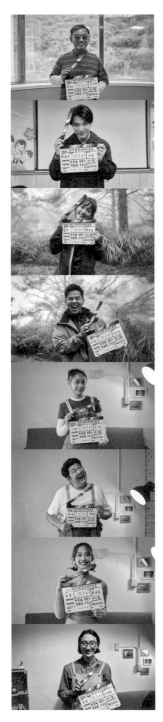
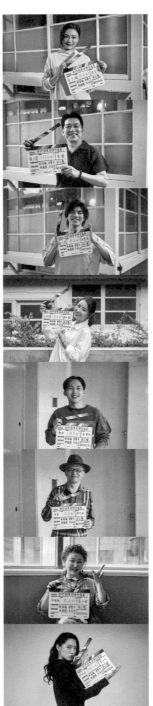

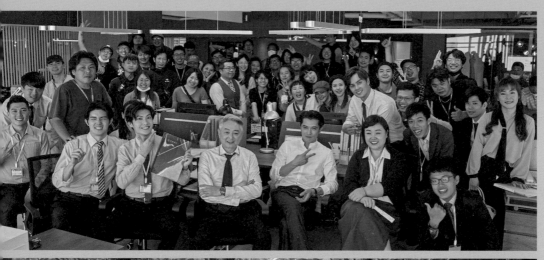

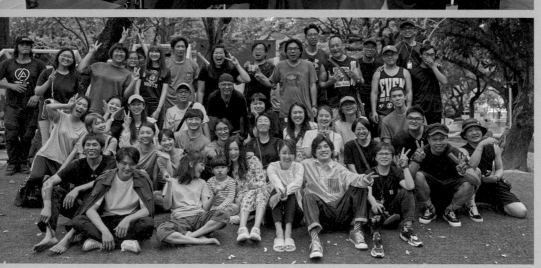

嘿，是我們，在最嚴峻的日子裡，從冬天拍到夏天，在寒風中窩在MO機前吃元宵湯圓；在酷暑曝曬時，擠在烤箱般的場景裡，經歷了連日豪雨，不慎屋頂漏水、地板淹水的場景，大夥穿上拖鞋或是赤腳幫忙舀水；在凌晨出發大雪山，跋山涉水搬運器材，在山中霧中，一起看日出、看夕陽、煮雞湯；出動水車、風扇以及下雪機來製造浪漫；我們一起捲起袖子，將上百箱的飲料礦泉水接力搬運；最期待探班應援，還有鳥事福委會的慶生會，每個人為此還有了特別的綽號。

因為熱愛，再怎麼辛苦的鳥事，回想起來都是好可愛的小事，也因為是你、妳，組成的我們，讓這些過程不只是一部戲，是我們共同經歷的一段人生。

主創名單

出品人／馮家瑞 賴聰筆 王克捷

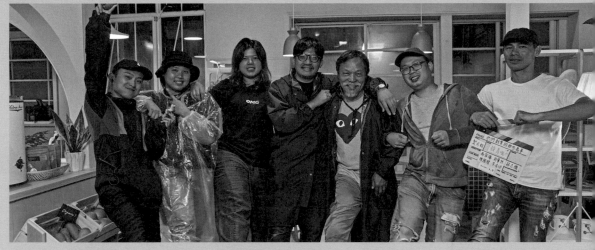

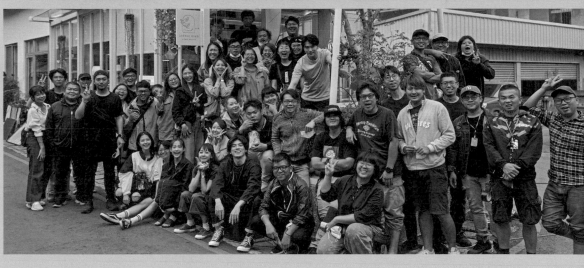

導演／馮瑞　許肇任　林志儒

鍾宇婷

編劇組／林佩禎　蔣友竹　蔡顗禾

朱育宏　林揮英　李建毅

總編劇／呂蒔媛

公關總監／陳幼英

後期導演／張映綸

美術指導／羅順福

攝影師／陳國隆　李清迪

策劃／木藤奈保子　張曼殷

製片／池宗榮

製作統籌／徐國倫

總策劃／褚姵君　陳宜旻

監製／李志緯

製作人／馮家瑞　林心如　賴聰筆

趙小燕　張承宏

導演組

導演／馮瑞 許肇任 林志儒
副導演／莊玉婷 陳宥良
統籌／林書弘
助理導演／張為潔
場記／喬薇
導演組助理／蔡炘軒
導演組實習生／林軒軒
助理導演支援／鍾坪霓
場記支援／許景婷

製片組

製作統籌／徐國倫
製片／池宗榮
執行製片／許宇翔
現場製片／黃少詮
生活製片／陳俊霖
製片助理／林芷萱 廖一驎 蔡珮欣
製片助理支援／黃益隆 梁芳瑜
　　　　　　　常思堯 季頌勳

攝影組

攝影師／陳國隆 李清迪
攝影師支援／劉至桓 柯幃文
跟焦師／余書豪 呂昭宏
跟焦師支援／李昀 黃孝強 張維庭
攝影助理／賴炤毅 陳台勛 廖梓佑
　　　　　王俊麟 余元寵 鄧欽豪
　　　　　范振浩 余坤健

燈光組

燈光指導／孟培雄
燈光師／吳毅宏 丁柏剛
燈光助理／陳彥銘
燈光支援／黃偉傑 趙思齊 張旭志
　　　　　蔡毓衍 陳惠昌

收音組

錄音指導／楊子介（九號錄音工作室）
錄音師／李東杰 洪正泰 陳柏華
錄音助理／蔡金班 黃奕瑞 栗俊翰
　　　　　廖若庭

美術組

美術指導／羅順福
副美術／劉怡璇

髮型助理／劉翰倫

髮型支援／陳鏞印　李立鴻　胡佑
　　　　　　韓相儒

彩妝師／趙又萱　謝念融

彩妝助理／蔡侑儒

化妝支援／郭嘉絜　鄭伃婷

演員組

選角指導／童筠婷

選角執行／鄭佩芝　羅英瑄　陳彥甄

助理支援／楊㪇雅　潘穎柔

宣傳組

企劃經理／張曼殷

宣傳執行／劉光騏

宣傳支援／林庭瑜

劇照師／王睿均

側拍師／謝雪婷

側拍助理／謝宇雯

置入組

行銷統籌／陳彥蓉

執行美術／郭凌瑄　張勻杉　羅子晉
　　　　　　林怡君　吳德萱　施佩君
　　　　　　盧楷佳　何宜燕　謝睿峰
　　　　　　何瑋　楊立屏　許桂梅

插畫設計／邱南君

美術外聯組

外聯製片／陳志境

外聯製片助理／張福剛　呂宗源
　　　　　　　葉俊葳　洪紹愷
　　　　　　　梁勝宗　謝秉芳

服裝組

造型指導／葉竹真　蘇庭卉　林育妘

造型執行／林侑容　高娳絜　吳芝瑋

造型助理／鄭安茹　陳思妤

服裝執行／王鳳如

服裝管理／許侑庭　蔡秉珊

服裝管理支援／胡庭嘉　李亭儀
　　　　　　　王村瑜　李碧珊
　　　　　　　李青芳

梳化組

髮型師／黃宥駒　李悅慈　潘穎仁

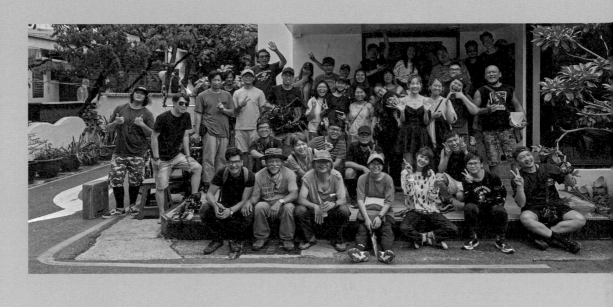

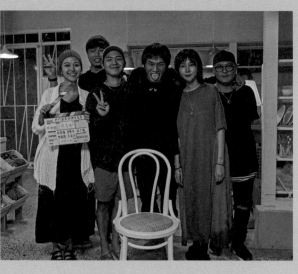

■場務組

場務領班／蔡松翰 陳億昌
場務助理／許家儒 李韋 黃譽綸
電工／周添枝
場務助理支援／張志杰 王浩權 王正山
　　　　　　　吳鈺泉 李孟裸

服裝卡車司機／張禮驛
演員車司機／吳俊陞 李明潤 吳誌謙
動作指導／周育昇
攝影器材／蜻蜓製作傳播有限公司
場務器材／永祥影視器材公司
車輛租賃／永笙汽車租賃有限公司

音樂指導／吳柏醇（嘉莉）
配樂編曲／吳嘉祥 林國凱 徐啟洋
後製配樂／陳玠含
音效／吳培倫 王婕 李宜樺
混音／黃大衛
後製錄音／嘉莉錄音工房
剪輯指導／林姿嫻
後期統籌／羅琬茜
後期助理／蔡炘軒

後期影視製作／百聿數碼創意股份
　　　　　　　有限公司
後期總監／李志緯
後期行政／李柏辰
後期專案管理／施如芳
數位剪輯檔案管理／高國瑋
後期檔案管理／林育瑄 林郁倫
剪輯助理／廖珮均 賴韻涵
3D動畫總監／謝岡達
3D動畫／吳聲政 林建隆
特效指導／李志緯
合成特效／歐冠廷 曹育嘉 陳姵君
調光師／李志緯 姜玲玉
調光助理／楊東霖 林明毅
字幕製作／鐘文佑 黃靖茹 柯思安
剪輯師／周宏宜
片頭尾片花／好看娛樂後製中心
視覺創意指導／楊立敏 好看娛樂視覺創意部
美術設計／呂昱緯 李海彤 林瑩真
特效動畫製作／楊立敏 林瑩貞
　　　　　　　李海彤

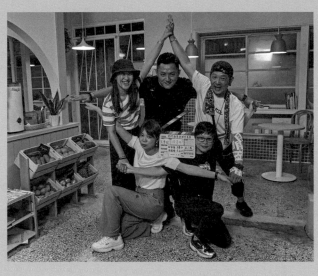
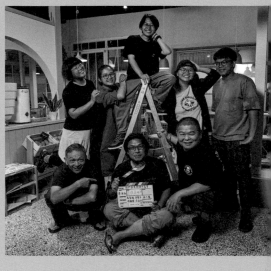

主視覺設計／方序中　林婉筑

主視覺攝影／吳仲倫

戲劇行銷宣傳／結果娛樂股份有限公司

　　　　　　蔡妃喬　張庭瑄

　　　　　　吳婉甄　陳欣瑜

　　　　　　宋韋廷　柯珂　謝宜庭

製作公司／可米傳媒事業股份有限公司

財務長／黃芷楹

行政／張瑋梓

財務／蘇如俐　陳韋君

出品公司／可米傳媒事業股份有限公司

　　　　　八大電視股份有限公司

　　　　　薩摩亞商羚邦（亞洲）有限公司台灣分公司

　　　　　百聿數碼創意股份有限公司

國家圖書館出版品預行編目資料

《她們創業的那些鳥事》製作全紀錄：獨家收錄未曝光
劇照、劇組幕後訪談及製作花絮歷程／可米傳媒事業股份
有限公司. -- 初版. -- 臺北市：春光, 城邦文化出版：家庭
傳媒城邦分公司發行, 民110.03
　　面；　　公分
ISBN 978-986-5543-10-5（平裝）
1.電視劇
989.2　　　　　　　　　　　　　　109020083

《她們創業的那些鳥事》製作全紀錄：
獨家收錄未曝光劇照、劇組幕後訪談及製作花絮歷程（演員獨家限量親簽版，隨機贈送）

作　　　　者／可米傳媒事業股份有限公司
策　　　　劃／張曼殷
企劃選書人／王雪莉
責 任 編 輯／劉瑄

版權行政暨數位業務專員／陳玉鈴
資深版權專員／許儀盈
行 銷 企 劃／陳姿億
行銷業務經理／李振東
副 總 編 輯／王雪莉
發 行 人／何飛鵬
法 律 顧 問／元禾法律事務所　王子文律師
出　　　　版／春光出版
　　　　　　　台北市 104 中山區民生東路二段 141 號 8 樓
　　　　　　　電話：(02) 2500-7008　傳真：(02) 2502-7676
　　　　　　　部落格：http://stareast.pixnet.net/blog E-mail：stareast_service@cite.com.tw
發　　　　行／英屬蓋曼群島商家庭傳媒股份有限公司城邦分公司
　　　　　　　台北市中山區民生東路二段 141 號11 樓
　　　　　　　書虫客服服務專線：(02) 2500-7718 / (02) 2500-7719
　　　　　　　24小時傳真服務：(02) 2500-1990 / (02) 2500-1991
　　　　　　　服務時間：週一至週五上午9:30-12:00，下午13:30-17:00
　　　　　　　郵撥帳號：19863813　戶名：書虫股份有限公司
　　　　　　　讀者服務信箱E-mail: service@readingclub.com.tw
　　　　　　　歡迎光臨城邦讀書花園 網址：www.cite.com.tw
香港發行所／城邦（香港）出版集團有限公司
　　　　　　　香港灣仔駱克道 193 號東超商業中心 1 樓
　　　　　　　電話：(852) 2508-6231　　傳真：(852) 2578-9337
　　　　　　　E-mail：hkcite@biznetvigator.com
馬新發行所／城邦（馬新）出版集團　Cite(M)Sdn. Bhd
　　　　　　　41, Jalan Radin Anum, Bandar Baru Sri Petaling,
　　　　　　　57000 Kuala Lumpur, Malaysia.
　　　　　　　Tel: (603) 90578822 Fax:(603) 90576622　E-mail:cite@cite.com.my

劇　　　　照／王睿均
封 面 設 計／張巖
內 頁 排 版／Yuju
印　　　　刷／高典印刷有限公司

■ 2021 年（民 110）3 月 2 日初版　　　　　Printed in Taiwan

售價／399元

原作／柴門文『女強人俱樂部』
原著授權　株式會社小學館
© 柴門文／小學館

ISBN　978-986-5543-10-5
EAN　4717702112349

城邦讀書花園
www.cite.com.tw

104 台北市民生東路二段 141 號 11 樓

英屬蓋曼群島商家庭傳媒股份有限公司
城邦分公司

- -

請沿虛線對折，謝謝！

愛情・生活・心靈
閱讀春光，生命從此神采飛揚

書號：**OO0046X** 書名：《她們創業的那些鳥事》製作全紀錄：
獨家收錄未曝光劇照、劇組幕後訪談及製作花絮歷程
（演員獨家限量親簽版，隨機贈送）

讀者回函卡

謝謝您購買我們出版的書籍！請費心填寫此回函卡，我們將不定期寄上城邦集團最新的出版訊息。

姓名：＿＿＿＿＿＿＿＿＿＿＿＿＿＿＿＿＿＿＿＿

性別：□男　□女

生日：西元＿＿＿＿＿＿年＿＿＿＿＿＿月＿＿＿＿＿＿日

地址：＿＿＿＿＿＿＿＿＿＿＿＿＿＿＿＿＿＿＿＿＿＿

聯絡電話：＿＿＿＿＿＿＿＿＿＿＿＿　傳真：＿＿＿＿＿＿＿＿＿＿＿＿

E-mail：＿＿＿＿＿＿＿＿＿＿＿＿＿＿＿＿＿＿＿＿

職業：□ 1. 學生 □ 2. 軍公教 □ 3. 服務 □ 4. 金融 □ 5. 製造 □ 6. 資訊

　　　□ 7. 傳播 □ 8. 自由業 □ 9. 農漁牧 □ 10. 家管 □ 11. 退休

　　　□ 12. 其他 ＿＿＿＿＿＿＿＿＿＿＿＿＿＿＿＿＿＿＿＿

您從何種方式得知本書消息？

　　　□ 1. 書店 □ 2. 網路 □ 3. 報紙 □ 4. 雜誌 □ 5. 廣播 □ 6. 電視

　　　□ 7. 親友推薦 □ 8. 其他 ＿＿＿＿＿＿＿＿＿＿＿＿＿＿＿

您通常以何種方式購書？

　　　□ 1. 書店 □ 2. 網路 □ 3. 傳真訂購 □ 4. 郵局劃撥 □ 5. 其他 ＿＿＿＿

您喜歡閱讀哪些類別的書籍？

　　　□ 1. 財經商業 □ 2. 自然科學 □ 3. 歷史 □ 4. 法律 □ 5. 文學

　　　□ 6. 休閒旅遊 □ 7. 小說 □ 8. 人物傳記 □ 9. 生活、勵志

　　　□ 10. 其他 ＿＿＿＿＿＿＿＿＿＿＿＿＿＿＿＿＿＿＿＿＿

他們創業的
那些鳥事

The Arc
of Life

他們創業的
那些鳥事

The Arc
of Life